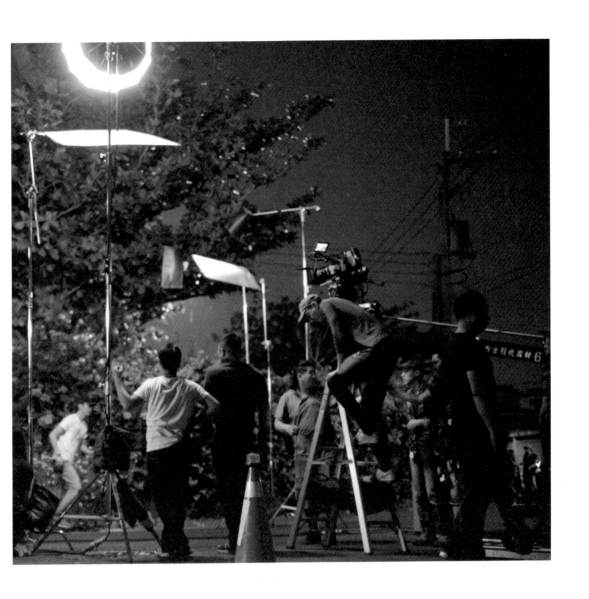

你不知道的

六弄 AT CAFE 6 咖啡館

吳子雲（藤井樹）——著

目錄

—— 前
言 ——

《六弄咖啡館》是一個故事，是一本小說，是一部電影。如果你已經聽過這個故事、讀過小說、看過電影，恭喜你，無論你喜不喜歡，這本電影書所呈現的世界已經和你產生某種連結；如果你還沒讀過、看過，沒關係，故事才正要開始，因為我將用《六弄咖啡館》小說作者、編劇和導演的混亂身分，為你導覽這一部電影如何誕生。

開始之前，請記住通關密語：

六弄咖啡館，不在六弄裡。

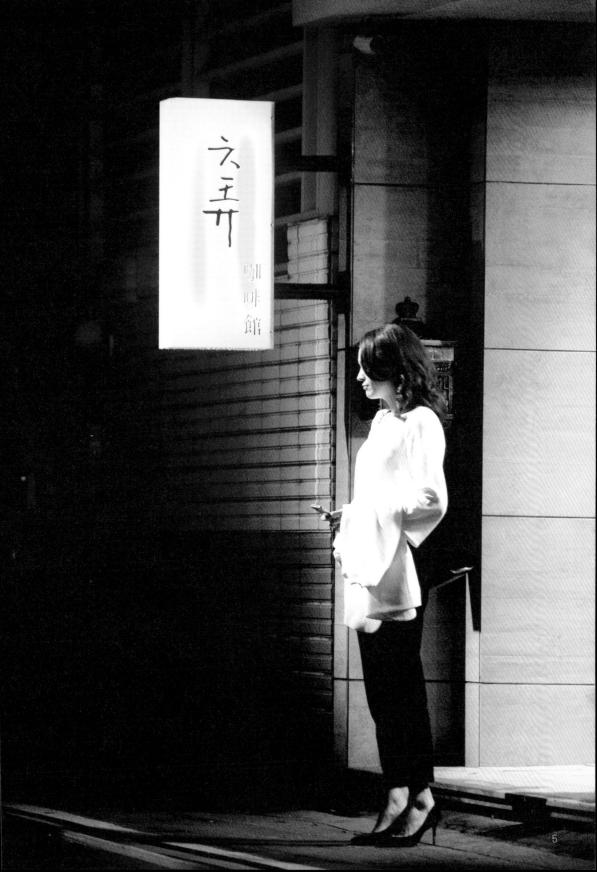

你不知道的

六弄咖啡館

AT CAFE 6

那年，此刻，我們
熟悉的六弄咖啡館

劇 / 情 / 簡 / 介

2006年，我開始寫一個名叫《六弄咖啡館》的故事，
2007年，我的第12本小說在全臺灣各大書店上市。
2013年，這第12本小說將成為我的第一部執導電影。
2016年，《六弄咖啡館》終於登上大銀幕。
十年了，那年的小說，此刻的電影，能不能帶給你同樣的感動？

為什麼要拍《六弄咖啡館》？

坦白說，我也不知道。

《六弄咖啡館》是讀者票選最想看的改編電影？

《六弄咖啡館》的故事架構非常有電影感，最適合改編？

《六弄咖啡館》是我第一本以電影思考為創作靈感的小說？

以上皆是，以上也皆不是。

我喜歡六弄的故事吧！答案或許就是那麼簡單。

　　其實我喜歡我寫的每一個故事，六弄特別之處在於其中隱藏著許多自我投射，也收錄了無數的靈光乍現。我不習慣自我分析，但我相信寫六弄小說和寫六弄小說之後，我變了，對於人生、對於小說，我變得更珍惜、更專業，也更自在。而今，從小說到電影，我應該會再次改變。

　　有人說六弄電影應該像洋蔥，有層次、有驚喜、有淚點，而且非常營養；有人說六弄電影將會像卡農，有對位、有輪唱、有迴旋，而且餘音繞樑，值得一看再看（真佩服這些神人，電影還沒拍出來就有這麼猛的評論）。

　　人生多變化，我將如何改變不得而知，但是六弄的變或不變將有目共睹，六弄的影像變得更鮮明，六弄的故事變得更真實，但是我相信：六弄的靈魂依然沒變。

倒完垃圾，他看見的便是這麼一幕場景：雨中，一輛閃著雙黃燈的
車停在馬路中央，那女人背對著他，獨自蹲坐在車前。

他走向前詢問：「小姐，需不需要幫忙？」

她默然不語，而他又上前一步，才看見抬起頭的她，滿臉淚痕。

那是一個下著滂沱大雨的夜晚，他帶著她，走進了「六弄咖啡館」。

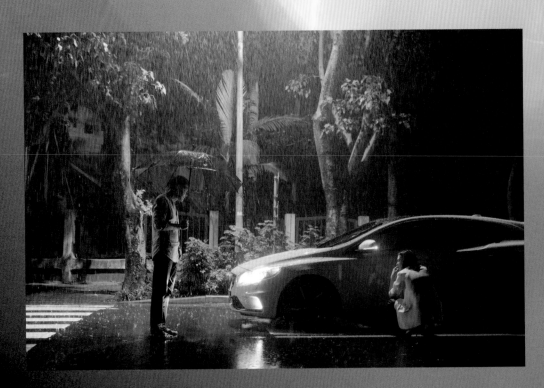

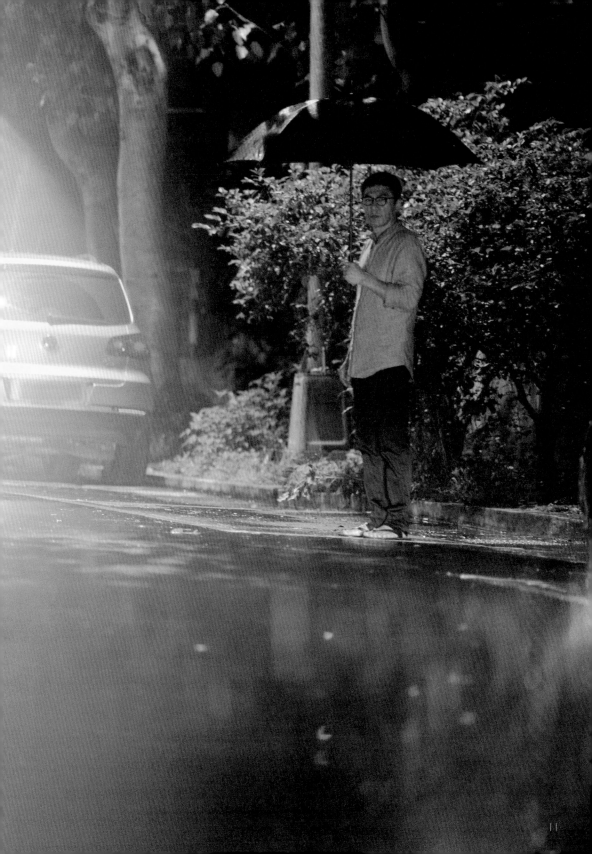

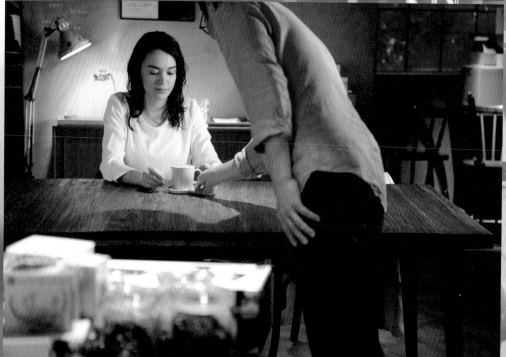

其實，這家咖啡館還沒正式開幕。播放的音樂繚繞，一隻小貓在店內四處遊走，看似冷靜下來的她坐在桌邊，拿著一條毛巾擦拭頭髮。老闆兀自在吧台裡忙碌著，一旁正在充電的她的手機震動了一下，顯示收到訊息。老闆瞥了一眼，那是她男友傳來的和好簡訊。

閒談中，老闆得知她姓梁。在老板的熱情招呼中，梁小姐點了一杯卡布其諾。她說：「我不喜歡太甜的卡布其諾。」話題便就此展開，他們聊起了咖啡，以及遠距離戀愛。

「我本來是不喝咖啡的，但跟男朋友在一起之後，被他影響了。他不在身邊，喝咖啡變成一種想念他的儀式，但我討厭遠距離……」

「遠距離不是問題，愛不會因為遠距離而脆弱，人才會。妳有沒有想過，遠距離其實是一種幫助。」

是啊，遠距離其實是一種幫助，因為久久才能見一次面，所以會比一般情侶更珍惜這份感情。

遠距離幫助維持感情，也幫助人看清自己。

他有這份體認，正是因為一段類似的故事……

六三开

咖啡館

想想，我們似乎都有同樣的青春。

高三那年，即便大考在即，他們仍像是不肯長大的孩子，男生嘛，
調皮搗蛋是常有的，對他們來說，人生就是要「每週一弄，不弄會
死」，就算因為偷女同學的運動褲、在銅像上頭塗鴉而必須到教官
室受罰，那又如何？跟麻吉一起長大、一起念書、一起胡鬧、一起
受罰、一起追女孩子，那才稱得上是青春！

關閔綠、蕭柏智，他們是最麻吉的麻吉。

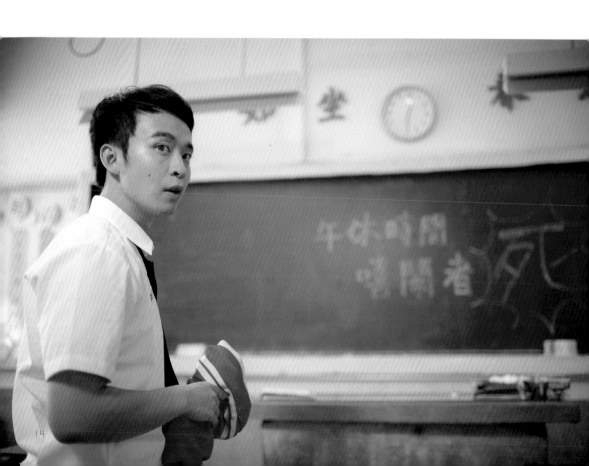

那年的關閔綠偷偷喜歡著李心蕊，對他來說，每天最開心的時候，就是在放學的時候，騎車跟在她後頭。那是他唯一可以跟她獨處的時間。

跟她保持八、九公尺的距離，看著她的後腦勺騎車，他恣意地打量她背影的每個細節，他喜歡她，喜歡她的頭髮、喜歡她的肩膀、喜歡她的側臉、喜歡她的……

「關閔綠！請問你每天這樣跟蹤我要幹嘛？」一過彎，他就看見心蕊停下車，正惡狠狠地瞪著他。

是的，這就是他的女神，瞪人的時候有點可怕。

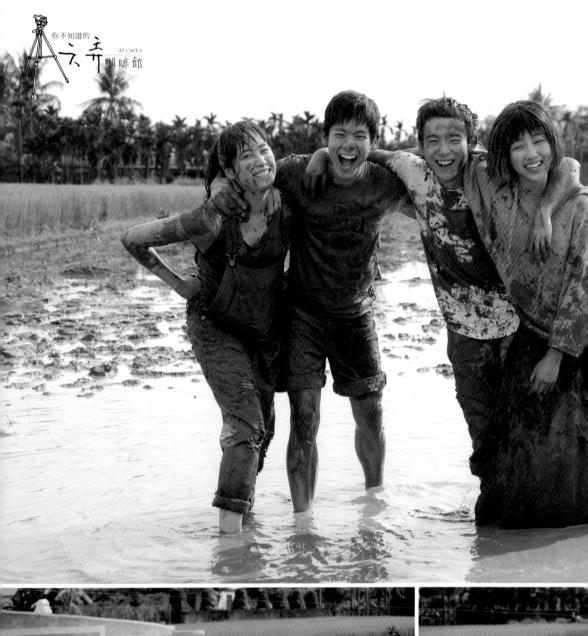

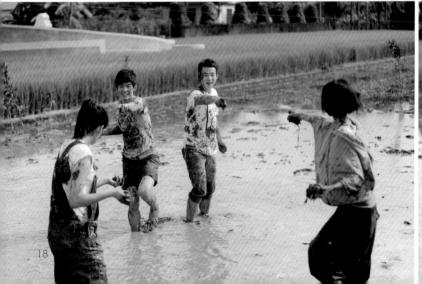

麻吉說：「要追就要快啊！」

感謝阿智的挺力相助，讓曖昧的兩顆心，有了相處的機會。

那次出遊的記憶如此美好，最要好的朋友、最喜歡的女孩、最無憂無慮的一下午。

人生泥濘，青春不染。

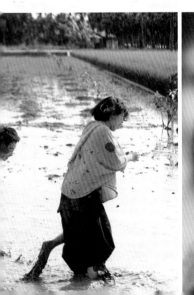

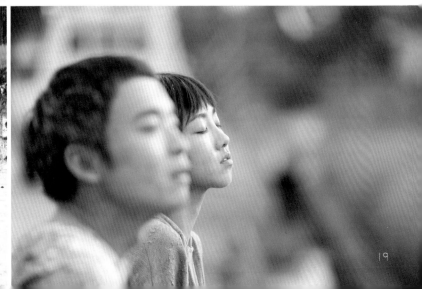

「我答應妳,我一定會考上大學!而且是盡全力跟妳考上同一所大學!」

「如果你做到了,我陪你去放煙火慶祝。」

這是他們給予彼此的承諾,一言為定,勾過手指頭的。

她說,高三不是談感情的時候,如果小綠因為自己而考不上,她會覺得很內疚,更何況,她是這麼地希望小綠能夠考上啊⋯⋯

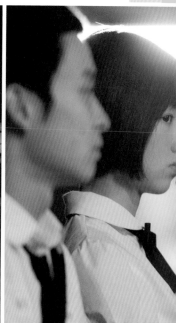

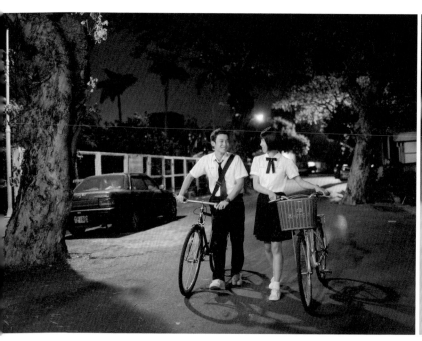

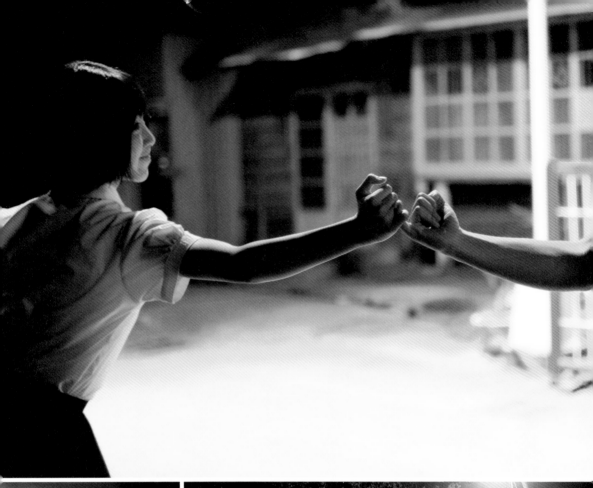

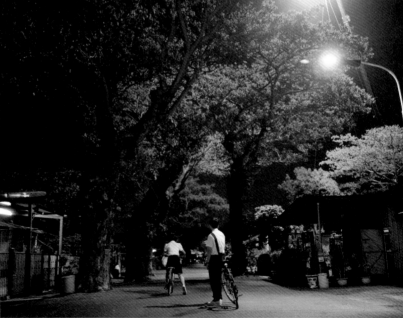

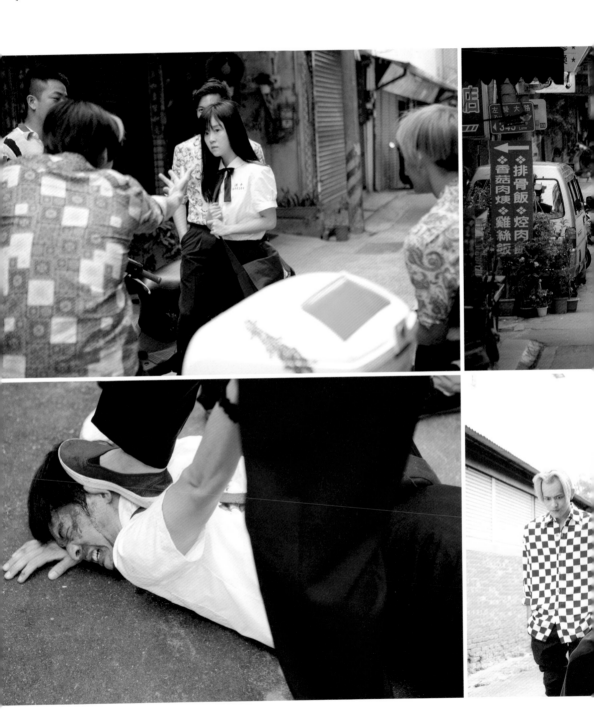

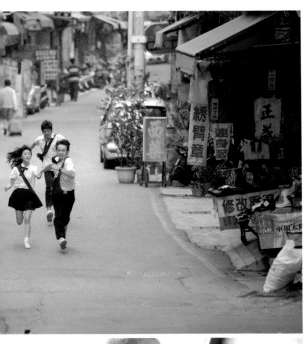

他也想好好念書，但，人生嘛，

總難免有些意外插曲。

流氓欺負同班女同學，能不救嗎？

阿智被打，能不管嗎？

年少輕狂，我們都是這樣過來的。

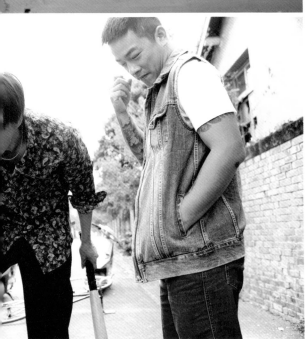

「其實……我是真的很喜歡你，我常常在想，會不會你也喜歡我？」

小綠從沒料到，依人會在醫院向自己告白。

能夠被喜歡其實是很幸福的事，只是結果往往不是你能預期。

「對不起，我喜歡的是李心蕊。」

這是他第一次說出「我喜歡李心蕊」這幾個字，他卻不知道，要到哪一天，自己才有勇氣親口對她說。

望著依人離去的背影，身後傳來有人接近的腳步聲，小綠轉頭，只見心蕊朝他走來，一把緊緊抱住自己。時間，彷彿凝結在這一刻。

這個擁抱像一種宣示，抱緊時的溫度讓他們之間都清楚了點、確定了點。

清楚了情感，確定了歸屬。

接下來的，就是那個大難關，那道該死的大學窄門。

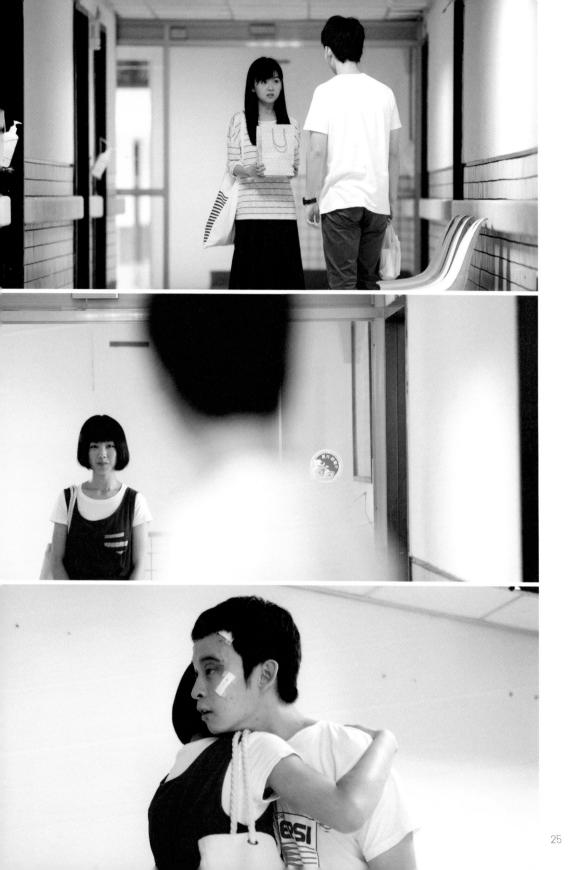

心蕊曾經說，考上外地的學校，他們之間的距離就遠了，感情會愈來愈疏離。因為大學是一個新的環境，他們會遇到新的同學、新的朋友，世界會不一樣，看見的跟思考的也會不一樣。

她說，未來的事說不準的，如果再加上距離，未知數就更多了。

放榜了，心蕊擔憂的未知數終究解不開。

「妳放心，即使我們不同學校，我還是會想辦法去找妳的。」

他這麼承諾著。

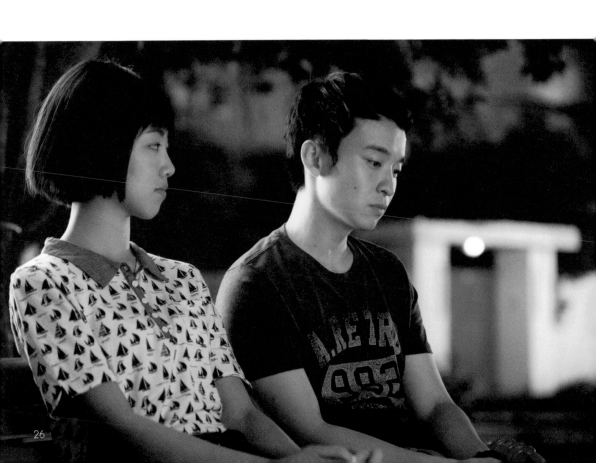

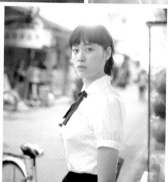

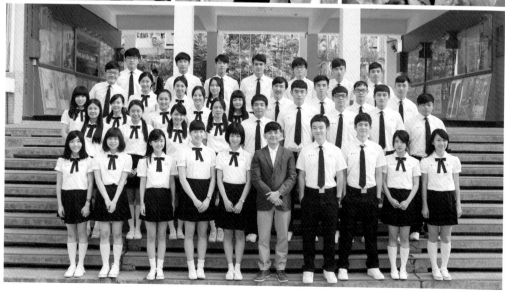

只是，360公里的距離，

會不會成爲澆熄愛情的第一桶冷水？

你不知道的

六弄咖啡館

AT CAFE 6

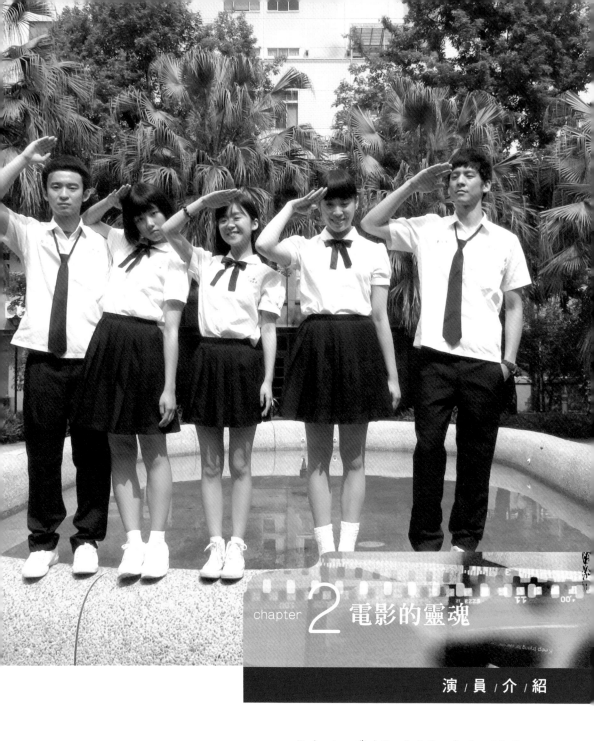

chapter 2 電影的靈魂

演 / 員 / 介 / 紹

許多人說，導演是一部電影的靈魂，或許是吧。
但我認為，電影需要導演的意志貫串，
但要讓靈魂有重量，卻需要演員融入角色裡，
讓角色活過來。

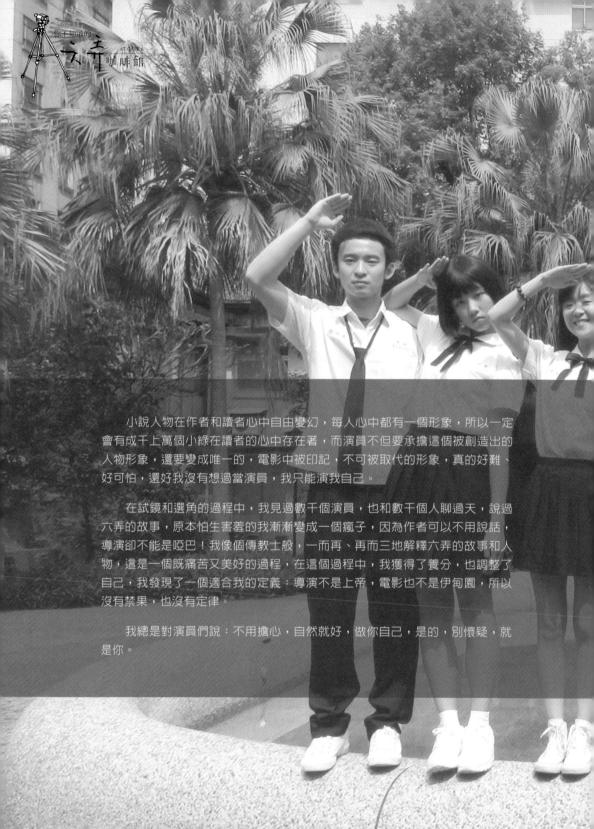

　　小說人物在作者和讀者心中自由變幻，每人心中都有一個形象，所以一定會有成千上萬個小綠在讀者的心中存在著，而演員不但要承擔這個被創造出的人物形象，還要變成唯一的，電影中被印記，不可被取代的形象，真的好難、好可怕，還好我沒有想過當演員，我只能演我自己。

　　在試鏡和選角的過程中，我見過數千個演員，也和數千個人聊過天，說過六弄的故事，原本怕生害羞的我漸漸變成一個瘋子，因為作者可以不用說話，導演卻不能是啞巴！我像個傳教士般，一而再、再而三地解釋六弄的故事和人物，這是一個既痛苦又美好的過程，在這個過程中，我獲得了養分，也調整了自己，我發現了一個適合我的定義：導演不是上帝，電影也不是伊甸園，所以沒有禁果，也沒有定律。

　　我總是對演員們說：不用擔心，自然就好，做你自己，是的，別懷疑，就是你。

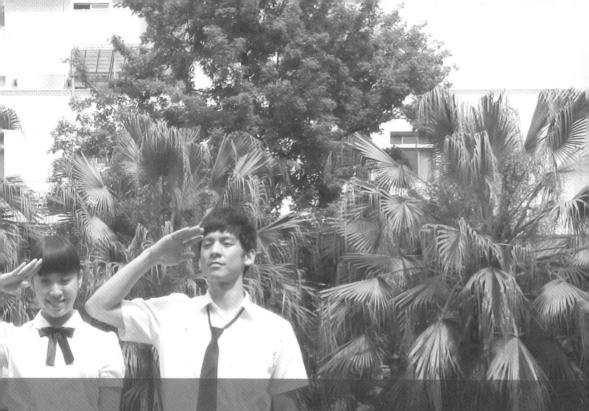

　　這樣是不是很符合人性？是的，符合人性，就是電影。

　　人性由人來發揚光大，所以，參與六弄演出的每一位演員，我由衷地感動再感謝你們，請受我一拜！

　　參與這部電影演出的演員高達千人以上，特別感謝佼哥、大寶哥、洪哥、鎧輝哥、榕容姊、少儀姊的跨刀助陣；港都高中的同學們、客運站急著回家的路人們、火車上的阿桑、暗夜中的怪叔叔、放榜時吃了十幾片西瓜的同學……我不會忘記你們每個人的辛勞、笑容與身影，我們一起符合人性地創造了《六弄咖啡館》這部電影。

　　電影圈的名言：演員無大小。但是限於篇幅，無法在此一一介紹，只能千拜！

　　真的，沒有了你們，在《六弄咖啡館》這部電影中，我將什麼都不是。

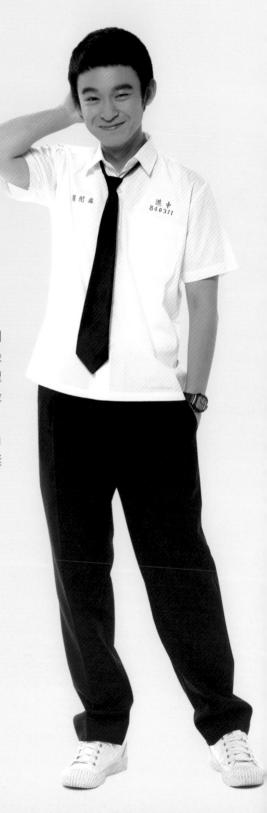

董子健
飾 演
關 閔 綠

[演員檔案]

現就讀於中央戲劇學院。

2013年／憑電影《青春派》獲得第十六屆上海國
　　　際電影節之第十屆電影頻道傳媒大獎最
　　　佳男主角獎、第八屆華語青年影像論壇
　　　年度新銳男演員獎，並入圍第五十屆金
　　　馬獎最佳新演員。

2015年／參演《山河故人》，入圍坎城影展並角
　　　逐影帝，同年再以《德蘭》入圍金馬獎
　　　最佳男主角。

[演出電影]

《少年班》、《山河故人》、《少年巴比倫》、
《德蘭》。
《六弄咖啡館》是他首次參與演出的臺灣電影。

董子健說《六弄咖啡館》

雖然主題是「你不知道的六弄咖啡館」，但我想聊子雲的事。

《六弄咖啡館》是子雲這幾年來的心血，相信大家一定都可以感受得到。看到拍攝的現場照片或側拍影片，可能大家會覺得拍這部片的過程是很輕鬆愉快的，現場也充滿著歡樂氣息，但事實不全然是大家所看到的那樣。

子雲其實承擔著很大的壓力，不知道別人有沒有這種感覺，但我是完全能夠感受到的，因為對他來說，這是他的第一次，不管對於演員、對於攝影師、對於劇組的所有工作人員，他都是完全的陌生。

我特別欣賞子雲「能自己承擔一切壓力」這一點。

每次在現場，他總是不把壓力轉嫁給其他人，選擇自己默默承受，因爲拍攝過程中，每一組都有各自的見解，會用自己的角度去想事情。而身爲導演，子雲必須整理大家的想法，讓彼此能夠相容，才能完成一部電影。有些時候我看著他的笑臉，心裡會有種說不出道不明的感覺，因爲我感受得到，在那段時間，他是眞心付出了所有生命在做這部電影，笑著不停地探索、不停地學習，笑著去承受來自四面八方的壓力。這就是我欣賞的子雲，上天會眷顧這樣的人，所以他成功了，也會愈來愈好。

爲了《六弄咖啡館》，我第一次來到臺灣拍片，來到這麼陌生的環境，又是詮釋像小綠這樣情感特別壓抑的角色，老實說，自己的壓力也挺大的，但是現在回想起在臺灣和大家一起拍片的日子，還是感到特別讓人懷念。

希望子雲之後的電影愈來愈順利，希望之後還有機會跟他一起拍電影，祝福子雲一切都好，也祝福全劇組的工作人員一切都好，我很想念你們。

一萬人心中會有一萬個小綠，唯願多年以後再回頭，不留遺憾，謝謝你們，後會有時。

對了，在劇組中，我還多了一個外號，叫「偉大的表演藝術家」，雖然是我強迫大家叫的，感謝大家對我的寬容。

董子健心目中的吳子雲導演

吳子雲就是吳子雲。

先從我第一次跟他見面時講起吧！還記得第一次跟他見面，是在北京的一間西餐廳，那時候我找不到位置，這時跑來一個奇怪的人和

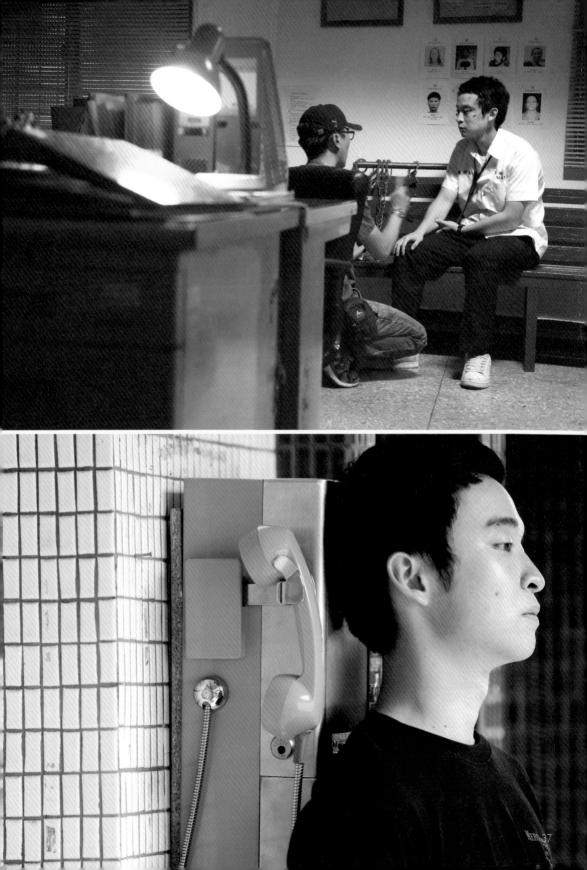

我擦身而過，然後轉頭給我帶路，我還以為他是工作人員或是助理之類的，後來才知道，原來他就是子雲。回想起來，我覺得那次見面挺奇幻的，因為我們兩人都沒怎麼講話，我就看著旁邊電視播著的籃球賽，他吃著他的牛排，兩人應該都是用精神在交流，臨走時他說，你就像個在宇宙中漫無目的遊走的飛船。我覺得怪怪的，像是向我表白似的……一直到後來接觸多了，聊得多了，彼此慢慢了解，我開始覺得他是個很有趣的人，而且還挺幼稚，但是，幼稚的人往往有他與眾不同的智慧和純真。

後來我去了臺灣，跟他聊了很多小綠的故事，我覺得小綠像是他的生命，而關関綠就是吳子雲，吳子雲就像關関綠。對於角色，每個人會有不同見解，尤其是活在小說裡的人物，你以為他不過是文字的組成，但他卻有血有肉地活在每個讀者心裡，這意味著每個人心中都有屬於自己所想像，和別人心中所想的截然不同的小綠，這也是我當時的壓力所在。而我知道，拍到最後，電影中所呈現的，是子雲和我的小綠。

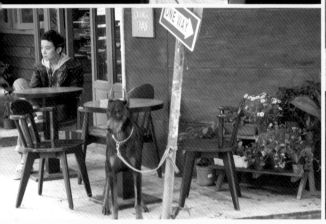

電影進入拍攝期後，我記得有很多次，每次開拍之前，子雲都會跑過來「欸——」很久，然後說：「今天就靠你囉！」這時候我也會跟他說：「我也靠你了。」拍攝時，可能我表演的方式和子雲心目中的小綠不太一樣，但他又不知道該怎麼講，他就又會跑過來「欸——」很久，我就懂他的意思了。我想我們在拍攝期間，也進行了很多精神上的交流（笑），當他跑過來時，我就會知道我要嘗試不同的表演方法來回應他，以達成他心目中小綠該有的樣子。

之前來臺灣參加金馬獎的時候，我看到一段關於侯孝賢導演的影片，片中採訪了許多人，問他們：「侯導是什麼樣的人？」那時候看到很多演員都說「侯孝賢，就是侯孝賢」。如果有人問我：「你心目中的吳子雲是什麼樣的人？」我也會說：「吳子雲，就是吳子雲。」聽起來有些恭維的意味，我也確實是在恭維他，哈哈哈哈哈。當然，吳子雲就是吳子雲。

你不知道的 六弄咖啡館 AT CAFE 6

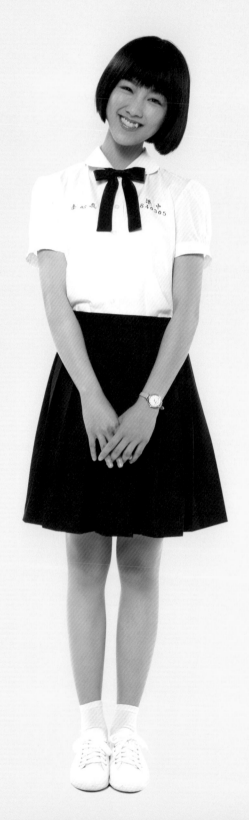

顏卓靈
飾演
李心蕊

[演員檔案]

畢業於香港浸會大學英國語言及文學系。

2012年／憑藉《大追捕》的出色演出獲得香港導
　　　　演會新人獎。

2013年／主演的電影《狂舞派》上映，被影評盛
　　　　讚為「香港電影的新希望」，並獲得第
　　　　三十三屆香港電影金像獎最佳女主角、
　　　　第五十屆金馬獎最佳女主角雙料提名。

2015年／憑電影《尋龍訣》入圍亞洲電影獎最佳
　　　　女配角及中國大眾電影百花獎最佳新人
　　　　獎。

[演出電影]

《那夜凌晨，我坐上了旺角開往大埔的紅van》、
《尋龍訣》。

《六弄咖啡館》是她首次參與臺灣電影演出。

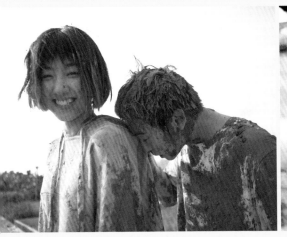
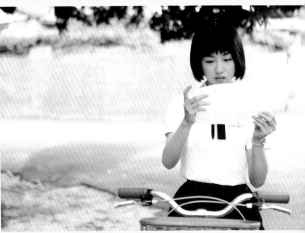

接演《六弄咖啡館》對顏卓靈來說是
一個相當新奇的體驗，回憶起第一次
看完劇本的情景，顏卓靈的第一個反
應是：「咦？怎麼這麼短？」在她
過往的演出經驗中，她往往能透過劇
本，大致理解那名角色的性格和設
定，但《六弄咖啡館》的劇本卻沒能
讓她得到這樣的訊息。這讓她一度猶
豫是否要答應演出。當時，導演立刻
飛往香港與顏卓靈溝通，花了一整晚
的時間討論劇本和角色設定，或許是
導演的誠意和熱情打動了顏卓靈，讓
她接下了李心蕊這個角色。這是顏卓
靈和導演吳子雲的緣分，也是心蕊和
卓靈之間註定的緣分，相信他們都不
會後悔。

顏卓靈說《六弄咖啡館》

拍攝《六弄咖啡館》的時候，我還在
念大學，之前為了拍攝《尋龍訣》，
我已經休了一學期的課，回到學校的
時候，認識的同學們也都畢業了。為
了順利畢業，那時候我每週二凌晨都
要飛回香港上學，把課密集地排在週
二和週三，一鼓作氣上完，連吃飯
的時間都沒有。週三下課後，馬上有
車在門口接我到機場搭晚班飛機到臺
灣。我覺得那時候的自己好像是行屍
走肉，有一種迷惘的感覺，不知道哪
裡是家，就算回到熟悉的校園念書，
也有一種陌生的感覺，雖然臺灣的
工作人員都對我非常好，現場的氣氛
也滿開心的，但我還是會有一種孤獨
感，甚至覺得憂鬱，但我不知道要怎
麼說明這種找不到歸屬的感覺，也沒
有跟任何人分享。

有場戲讓我印象深刻，那是我跟小董兩人在電影當中情緒最重的一
場戲：小綠目睹心蕊和學長約會之後，兩個人在咖啡廳裡談分手。
接這部戲之前，導演特地到香港跟我討論劇本，他那時候跟我說，
他不要這場戲拍得太過唯美，而是希望把兩人最真實的情緒和狀態
拍出來，如果演太多次，那種感覺就會不見，導演希望可以拍一到兩
次就過關，而且不管是我和小董，都是一鏡到底拍攝。

拍攝當天安排了雙機作業，當時我還記得攝影師跟我說：「攝影機
沒有拍到妳，先不要放真感情下去演。」但我覺得，當對手用真感情
在演戲時，你也要用真感情跟他對戲。

輪到拍我的時候，本來想說情緒預備好了要準備上戲，沒想到突然
現場就說：「放飯了！」把我嚇了一跳，也沒想太多，就先吃個飯

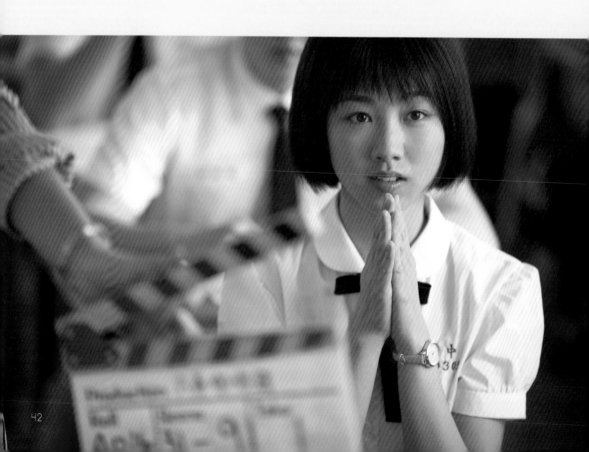

放鬆心情，想說等一下應該會更容易進入狀態裡。但放完飯後，又碰到預定的水車來，要先拍下雨戲，所以我又在旁邊等了好幾個鐘頭，等到到現場的時候，我覺得好像是我狀態沒有準備好，拖累了大家，就變得更緊張，更哭不出來了！

後來我看了粗剪的影片，心想，觀眾一定不知道我心裡百轉千迴的，這麼緊張。回想起來，我當時應該要再放鬆一點，不要那麼緊張，而且應該要跟現場的工作人員，尤其是導演有更

多溝通才對，老實說，至今我對這件事還有些陰影，但我會克服它的。

顏卓靈心目中的吳子雲導演

我覺得子雲導演是個思維和常人不同的人，因為他所用的語言、所選擇要說出來的事情，包括跟我們平常聊天和講戲的時候，他講的內容都是很理念的東西。但也可以說導演就是個獨立的小說創作者，因為我所理解

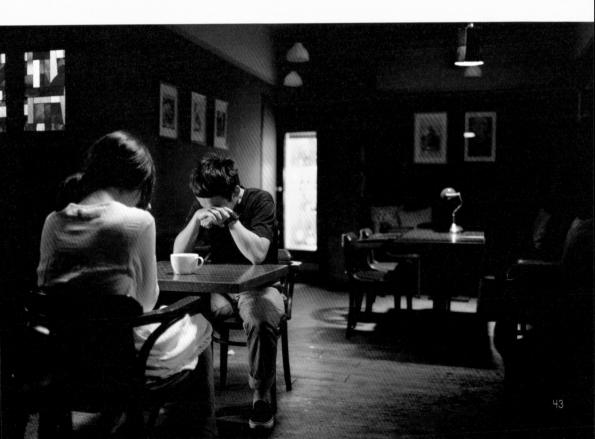

的《六弄咖啡館》的故事核心，說的應該是小綠的成長、小綠的青春、小綠的愛情，也因此在劇本上，對李心蕊同學的描述並沒有那麼仔細。為了更了解我所飾演的角色，我在拍攝之前跟導演討論李心蕊應該會是什麼性格的人，而他也跟我說了。

只是導演給我的東西和我所預期的不一樣，在跟我講戲的過程中，他一直跟我說的是關閔綠的想法、關閔綠的內心世界，卻幾乎沒有提到李心蕊當下的想法，我那時候覺得一頭霧水，不知道該怎麼辦，導演甚至跟我說，他不希望我演的是只按照他指示去演出的李心蕊，而是由顏卓靈自己去塑造的李心蕊。我開始疑惑，為什麼導演願意把他筆下的人物放手交由演員去自由發揮呢？這讓我覺得有點無所適從，直到後來我才想，會不會是因為導演自己也不太熟悉李心蕊的想法呢？

一直到演完戲，我拿著《六弄咖啡館》的小說給導演簽名，導演在書上寫了：「謝謝妳沒有把李心蕊演成只是一個腳踏兩條船、三心兩意的女生，而是讓人看完電影之後能同情她的女孩。」後來我來過臺灣幾次，也和導演見過幾次面，聊天的時候總覺得導演很不像是拿著筆的作家，因為他太會說冷笑話了，和小說家的形象相差太遠。

在我的記憶中，有兩次，子雲讓我印象特別深刻：第一次是在北京見面時，我們兩個人就故事本身進行討論，他當時問了我很多問題，例如小綠最後到底有沒有死，或是心蕊被搶劫時有沒有被侵犯，但是我的回答大多是「無所謂」，因為對我來說，重點不在這裡，我認為這讓導演搞不清楚我是什麼樣的人，所以他後來跟我說我「不是人」。但第二次有點不一樣，是我跟他，還有小董三個人在聊天，導演說出了他對我們的觀察，他對我和小董的描述可以說是一針見血，讓我覺得他果然是個很會觀察、分析別人的人。

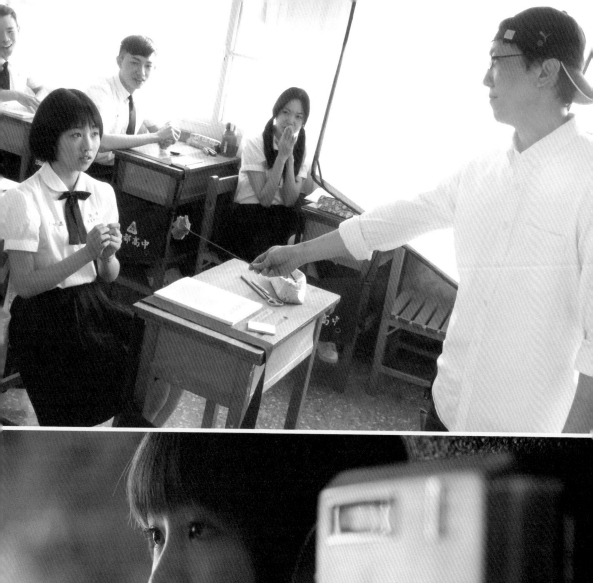

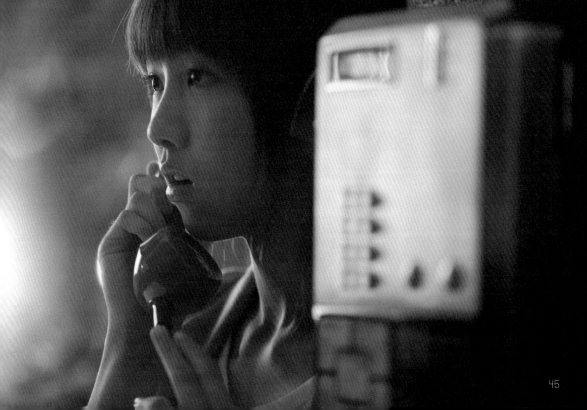

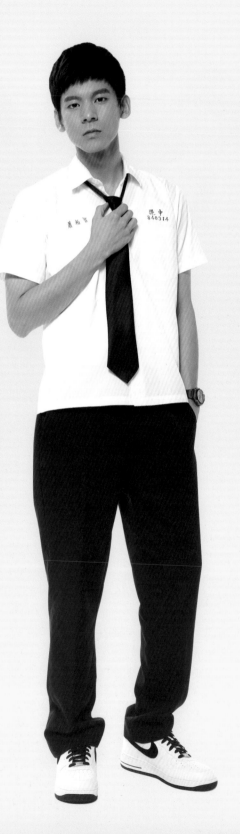

林柏宏

飾　演

蕭柏智

[演員檔案]

國立臺灣師範大學化學系畢業。

2007年／參加中視「超級星光大道」開啟星途，
　　　　之後陸續參與廣告、MV和戲劇的演
　　　　出。

2009年／以《帶我去遠方》入圍臺北電影獎，並
　　　　角逐最佳男演員和最佳新人獎。

2013年／參加《變形金剛4》演員選秀，獲選為
　　　　參與演出的臺灣演員之一。

[演出電影]

《帶我去遠方》、《甜蜜殺機》、《極光之愛》、
《追婚日記》等。

[演出電視劇]

《燦爛時光》。

這次在《六弄咖啡館》飾演調皮搗蛋的蕭柏智，他說是自己從影以來「最大突破」的演出，不同於以往演出優等生、乖乖牌的形象，林柏宏在《六弄咖啡館》裡不但四處惡作劇，還有被不良少年打到頭破血流的打戲，相信在這部電影中，觀眾可以看到林柏宏嘗試另一種路線的精彩演出，也可以感受到他表演上的無限能量。柏宏演的阿智，不但收放自如、恰到好處，而且超乎限制，隨時予人驚喜。在片場，他的專業和投入的程度，讓大家都很有安全感，以後一定有機會

可以看到他更多「非典型」的角色演出，如果讓他演個自閉症加強迫症加思覺失調的神經病，一定會很精彩。

林柏宏說《六弄咖啡館》

演出《六弄咖啡館》其實是我近年來很奇妙的經驗，開拍前我們一群即將飾演同班同學的演員們，除了讀本、對詞、聊角色，導演竟然要我們大家玩真心話（沒有大冒險的選項），

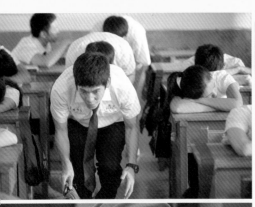

我們一群人交換了好多故事，他的初戀是幾歲？她喜歡欣賞男生的哪個部位？他是不是被劈過腿？她是不是正在談戀愛？一群不熟的人圍成一圈，也交換了一輪自己的祕密，我不確定對表演是不是真的有幫助，也已經不記得大家到底說了什麼，但那次（導演）的安排，是我們第一次這麼多人坐下來說話，內容卻是如此尷尬又私密，但那可能就是某一種同班同學的親密吧。

印象最深刻的是一場和小綠在喪禮打架的戲。在正式拍攝前幾天，我因為在拍打戲時拉傷手臂，很容易痠痛無力，所以在拍攝當下其實打得非常痛苦，打到最後，左手幾乎完全舉不起來，而且這場戲的情緒非常沉重，好不容易拍完，我們都鬆了好大一口氣。沒想到過了幾天，卻決定重拍，這對我和小董都是晴天霹靂，我想他和我一樣，對那場戲都有點緊張。第二次的拍攝因為熟悉而順利，但情緒與體力的消耗依然讓全場的人都疲憊不堪。順利拍攝完成後幾天，居然又接到通知，因為檔案不見了，必須三度重拍。我無法忘記聽到這消息那當下全身發麻的感覺，不是害怕也不是生氣，但就是不想再次經歷。

第三次的拍攝，不論是身體或心靈的鍛鍊都已經有豐富的經驗，我們都習慣了與痛苦相處，至今我還記得那時全場屏息的狀態，沒有人兒戲，也沒有人想放棄，所有人都是為了呈現最好的狀態而持續不斷嘗試。當時有

一顆鏡頭我沒有及時閃避好，還真的被小董往臉上打了一拳，我按照戲劇動作蹲下後，一直想叫他繼續，沒想到他又驚訝又抱歉地往我這裡走來。那好像是我們最後一天對戲，也是我們拍攝最多次的一場戲，全劇組的人都為那場戲而辛苦了三輪，導演、攝影、場景、梳化、服裝、武術、製片，各組的人都用盡力氣，完成後，真的很有成就感。

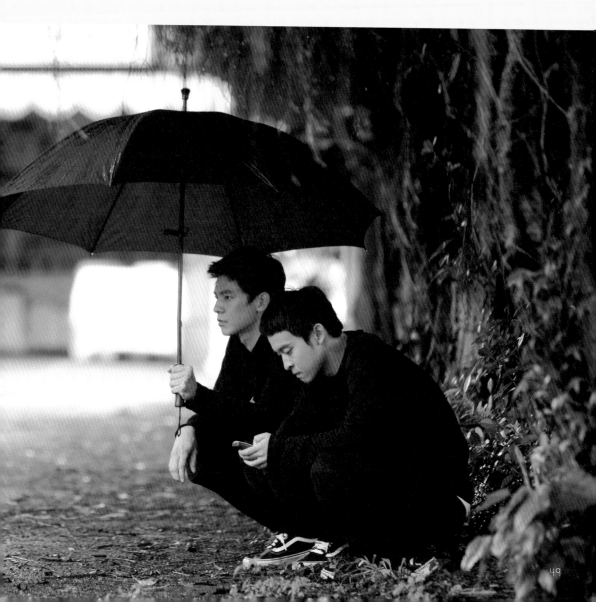

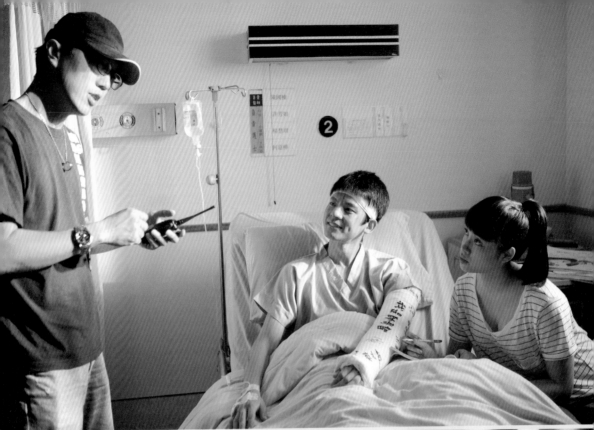

Production 六義 咖啡館

Roll A001　Scene 60-3　Take 2

Director 吳子雲　　　　 廖明毅

Camera 劉冠孝

Date 2/24　　day /

林柏宏心目中的吳子雲導演

讀作家藤井樹的文字，會在看似幽默戲謔的態度裡，讀到男生們可愛又執著的感情觀。聽導演吳子雲講戲，他讓每個角色都變得幽默（但只讓蕭柏智戲謔），也讓每個角色瘋狂地陷入感情。《六弄咖啡館》的電影比起小說，不論是喜劇與悲劇，都更加澎湃濃烈，充滿後勁。

我時常在想，導演是個怎麼樣的人呢？

如果講一些簡單的特質，他是長期的Ptt鄉民，所有網路上的消息或者網路用語都儲存在他的腦袋；從他的小說，感覺他「似乎」談過很多戀愛，所以「可能」很會把妹，但他從來只跟我們說「故事」而不是談「經驗」；他對戲總是有很多奇特的想法，常常一講完戲就讓演員當場傻眼；他的幽默感有點奇怪，跟一般人不太一樣，我們大家都調整自己的頻率，一旦對到了就會很好笑！

我第一次跟小說家導演合作，導演們通常都有一雙特殊的眼睛，可以觀察到世界上不同的視野，但小說家的心靈其實是敏感又細膩的，也特愛充滿氣氛的畫面感。

我通常叫藤井樹導演，有時候會叫他樹大，他就是一個有這麼多面向的人，不認識他以前，會害怕他是個脆弱又安靜的自閉導演，認識他以後會看見他好笑又好玩的一面。但我覺得更厲害的是，他在小說與電影兩種媒體創作的轉換自如，小說的趣味是文字上的，電影的趣味是畫面上的，而同時，他的劇本卻又帶著深厚的文學感。

我很驚訝導演相信我可以是蕭柏智，更感謝導演讓我在阿智裡瘋狂地亂玩，還拉著我往更失控的方向去（?!），這是我演出過最放開的角色，也是我在現場玩得最開心的拍攝經驗。親愛的樹大，感謝你讓《六弄咖啡館》是這個樣子，感謝你集合了大家，讓你的原創故事活起來，在你的電影活出另一個新的樣子！

歐陽妮妮

飾 演

蔡 心 怡

[演員檔案]

現就讀於臺灣藝術大學戲劇學系一年級。

2006年起／陸續接演多部廣告代言，並演出改編
自金獎小說的電視電影《摩鐵路之
城》。

2010年／接演好萊塢動畫電影《神偷奶爸》中文
版配音，為其「初試啼聲」的電影處女
作。

2016年／接演首部登上大銀幕演出的劇情長片
《六弄咖啡館》。

[演出電影]

《畢業旅行》、《前程似金》（兩部電影皆已殺青，
後製中）。

拍攝電影時，還在就讀高中的歐陽妮妮是所有主角中唯一的「正港高中生」，雖然是首次參與大銀幕演出，又是和董子健、顏卓靈、林柏宏等優秀演員演對手戲，讓歐陽妮妮坦言相當緊張，但是她的表現卻讓大家都相當滿意。妮妮表示，自己飾演的蔡心怡，說好聽點，是個不拘小節的女孩；說難聽點，性格就像個大媽。而她演出的蔡心怡超乎了所有人的想像，彷彿就是本人出現在面前一樣。相信觀眾在看了電影之後，一定會對她的大銀幕初登場留下深刻印象。

妮妮成長在明星世家，卻完全沒有明星架子，她和劇組所有人都成了好朋友，自在、親切、自然是她演好心怡的最大能量。劇組中年紀最小的妮妮

青春正盛，和她相處，總讓人不禁回味，渴望重新體驗一次十八歲的青春無敵。

歐陽妮妮說《六弄咖啡館》

《六弄咖啡館》就是我的青春，在我

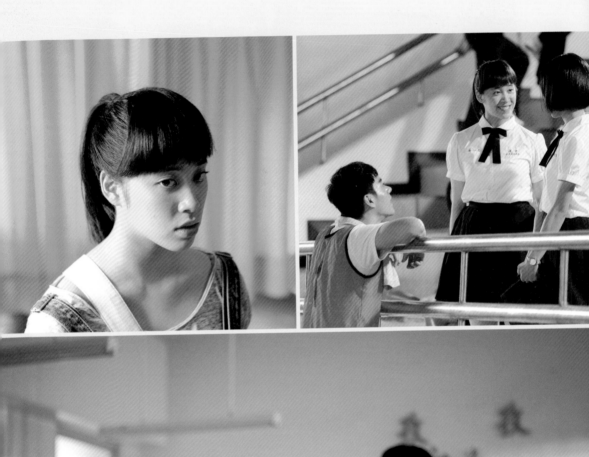

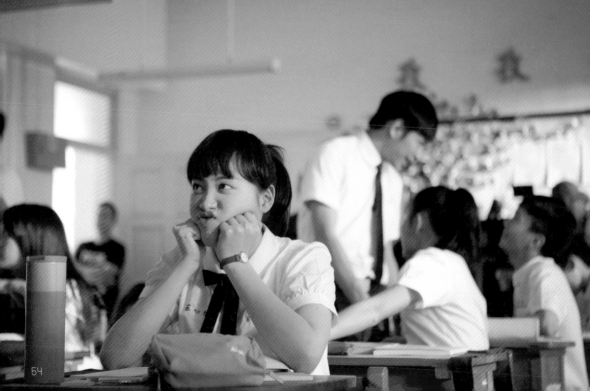

的青春參與了這部電影。在裡面我失控、我放肆、我拚命地突破自我。因為拍這部片，我交了很多好朋友，也學習到很多第一次：第一次接觸表演、第一次拍電影、第一次體會到離別的痛苦。六弄就是我青春的一部分，每一天拍攝，我都感覺又多認識自己一點、又多靠近自己的夢想一步。有時會覺得辛苦、覺得累，但原地踏步不如勇敢邁出一步，改變自己不是為了別人，而是要成為更好的自己。

在演員的路上，我遇到了這些好朋友，第一次演電影的我，在他們身上真的看到、學到很多東西，每一次的take、每一個回放，我都仔仔細細看著聽著，跟著他們的節奏慢慢找到我自己的節奏，最後變成屬於我們彼此的節奏。

我突然發現，當我走在這條夢想的路上，我並不孤單，這些戰友們會一起陪我尋找那塊屬於我們的安棲地。感謝一切，讓我有機會和他們一起成長、一起演戲！

我相信看過小說的讀者們，都會對書裡最後的震撼彈印象深刻，讓你不停地回味、不停地回味。相信也有觀眾會是因為那支青春洋溢的預告而進戲

院看戲的，我想，不管是從何得知《六弄咖啡館》，這部電影都會帶給你不同於以往的體驗。

> 我永遠不會忘記在《六弄咖啡館》遇見的每一個你，謝謝你們，謝謝蔡心怡。

> 最後一次，再看一眼，

> 嘿，蔡心怡！

> 我會永遠記得妳。

> 我會成長，希望妳替我，一直活在青春裡。

歐陽妮妮心目中的吳子雲導演

之前我沒有看過藤井樹的小說，因為接了這部戲的關係，先看了吳子雲導演的劇本，後來才買了原著。第一次和子雲導演見面時，其實我很緊張，因為這是我接下的第一部電影，我也感覺得到導演有點緊張，因為《六弄咖啡館》也是他籌備許久的第一部電影，他在挑選演員上非常慎重，加上我又是比較沒有經驗的演員，能夠看得出導演眼神中有些許不確定，不知道我能不能撐起這個角色。最有趣的

地方是，正式拍攝時，我常常聽不懂導演的「外星話」，不太抓得到他導戲時的意思。可是後來慢慢知道這是導演說話的模式，私底下他還經常講黃色笑話和冷笑話。到了後來，他就從導演變成一個好朋友，我常常開他玩笑、叫他雲雲，建立起我們的互動方式。

我覺得最大的突破，是每一場戲導演都會給我一些歐陽妮妮不可能想到或去做的idea。可能是髒話、黃色一點，但這些行為對蔡心怡這個角色來說卻是渾然天成的舉動。舉例來說，我在電影裡的口頭禪就是「你媽啦」，一開始我也很掙扎要不要講這種平常我不會說的話，但導演就是慢慢地帶我進入這樣恰北北的女生角色，在這上面，導演幫了我很多。

拍完電影，真正放下蔡心怡這個角色之後，歐陽妮妮跟吳子雲也成了好朋友。我們會繼續互相開玩笑，子雲也會跟我分享他寫出的新故事。我想，《六弄咖啡館》帶我認識了一個很棒的小說家叫藤井樹、一個很棒的導演叫吳子雲，以及一個很棒的朋友，雲雲。

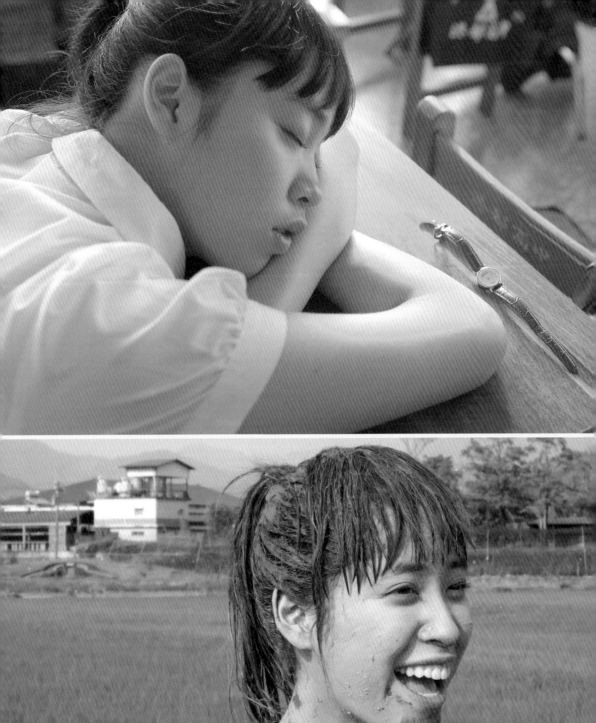

宋 伊 人

飾 演

宋 依 人

[演員檔案]

1993年5月7日出生於山東省濟南市，加拿大籍
華人，演員、平面模特。現就讀於北京電影學院
2012級表演系。

2013年／拍攝一組名為「致青春」的寫真，並因
　　　　「致青春」微博系列校服照而被網友熟
　　　　知。

2016年／參加90後環球旅行真人秀《出發吧我
　　　　們》。首次擔任女主角的熱門IP網劇
　　　　《女媧成長日記》正式上映。

[演出電影]

《三少爺的劍》、《新步步驚心》、《六弄咖啡
館》。

《六弄咖啡館》一書中並沒有依人這個人物，可以說「依人」是為「伊人」量身打造的全新角色，她純真、甜美、執著，對小綠從暗戀到明戀，也因為她，電影有了關鍵性的轉折點。六弄小說原本單純的情感世界，因為多了一個人，引起的連鎖反應就像原子彈一樣強烈。其實不論是依人或者伊人，應該都是很有故事的，看見伊人努力地轉換成一個和她性格大不相同的依人，很是感動，可惜電影篇幅有限，或許有機會拍六弄前傳——三弄，或六弄後傳——九弄時，可以讓大家看到更多的伊人和依人，也看到更多青春、愛情與成長的化學變化。

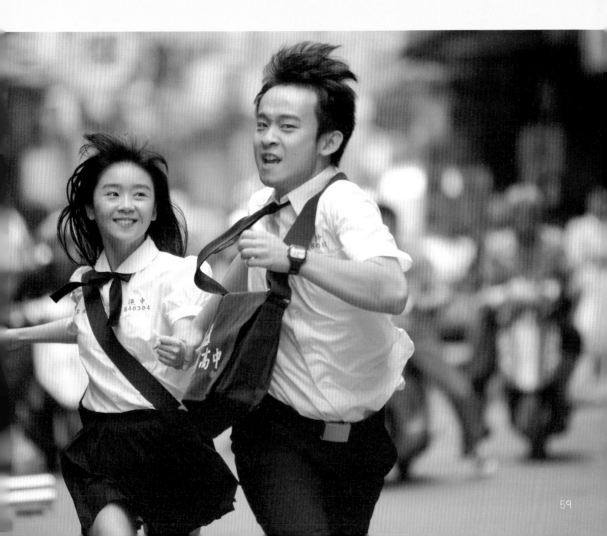

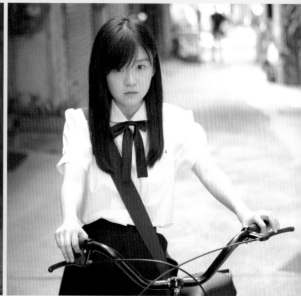

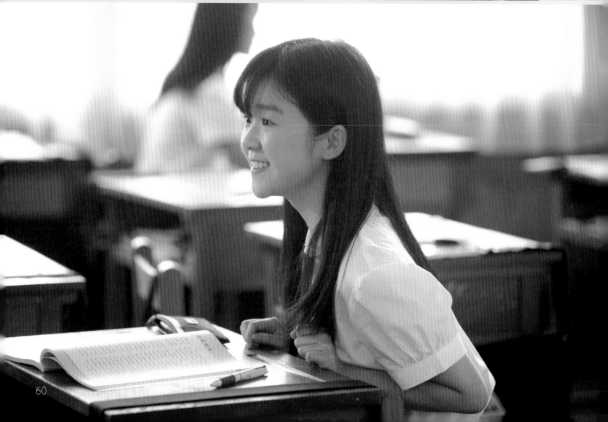

宋伊人說《六弄咖啡館》

第一次看到《六弄咖啡館》這本小說時，會覺得它和其他青春題材的小說有著不一樣的感覺，淡淡地講述了一個「殘酷的青春」的故事，平淡卻讓人很感動。

這次在電影《六弄咖啡館》中的角色跟我差距其實挺大的。我平時性格比較活潑，是個話嘮，突然讓我演一個安靜溫柔的小女孩，確實挺壓抑的。

剛進組的第一天，導演為了能讓我們盡快熟悉彼此，能有宛如同班同學的情誼，就帶著我們玩「真心話」版的自我介紹，透過抽籤的方式，回答問題，題目都是導演親自出的，問得超犀利！

因為和其他幾位演員的年齡相仿，所以在拍攝時很自在，甚至感覺像在學校裡排大戲。沒戲的時候，大家一起去了臺南旅行，就像小學生春遊一樣，希望以後能有更多的機會到臺灣拍戲。

宋伊人心目中的吳子雲導演

第一次見到吳子雲導演是在電影學院的咖啡廳，他給人的感覺不像導演，反而比較像學校裡的年輕老師，我帶著他參觀了校園，也仔細讀了《六弄咖啡館》小說，後來又參加幾次《六弄咖啡館》電影試鏡，怎麼說呢？反正每次見到導演就發現許多他不一樣的一面。

他很有耐心、對人很親切、很喜歡搞笑，會請大家去吃消夜、唱歌，對演員表演上有什麼想法，他都會很努力地仔細說明，可是有時候他心裡面在想什麼，誰也猜不透。

拍六弄電影，每個人都很辛苦，可是我覺得他更辛苦，因為他會一下子很開心，一下子又愁眉苦臉，不知道在煩惱什麼。總之，吳子雲不像一般人印象中的導演，拍他的戲，比較像跟一個朋友一起工作，這樣我們反而更容易進入角色，而且從他身上學到好多不一樣的想法，還有，他唱歌真的很好聽，他說他是有下苦心練過的，我們都想幫他報名參加「中國好聲音」（哈哈哈哈哈）。

你不知道的

六弄咖啡館
AT CAFE 6

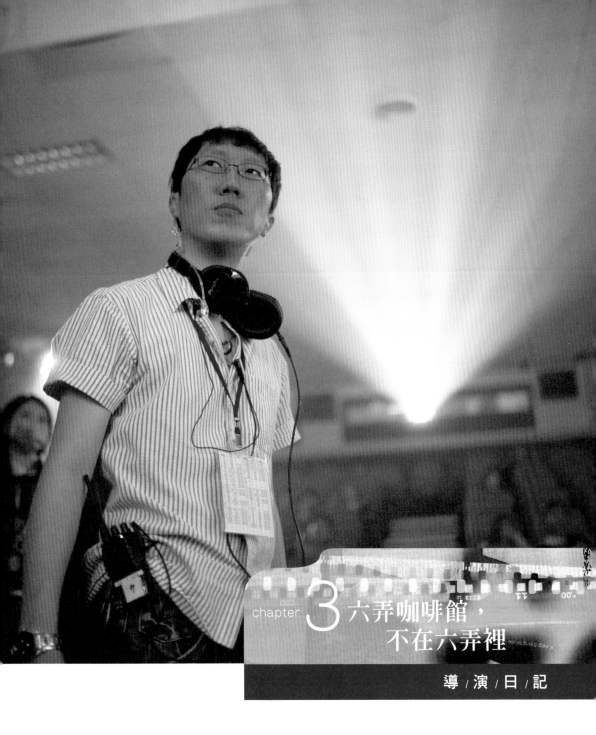

chapter **3** 六弄咖啡館，
不在六弄裡

導 / 演 / 日 / 記

從什麼時候開始的呢？我夢想著，至少要拍一部自己的電影。
而今，我終於可以在這裡，透過破碎的回憶、筆記、表格、影像，
整理出所謂的「導演日記」，一點一滴的，與你們分享我的逐夢之旅。

我不是名人，不是小說家，也不是導演。

如果可以的話，我比較喜歡叫自己「故事工作者」。會不會有點拗口？

我曾經很想拍電影，單純地參與電影，做什麼都好。於是我跑到電影公司，請劇組讓我在不打擾拍攝的情況下，在一旁全程觀看一部電影是如何拍成的。經過這麼久的時間，我也發現電影不能用看的，電影是用拍的。尤其在臺灣這樣的環境，有這麼多專業的電影工作人員一起工作，只要你願意，只要你心中有一個動人的故事，像我一樣的菜鳥也可以當導演。

我不信命，但我卻感覺到，拍《六弄咖啡館》，似乎是已經被寫在某本小說中一般地被註定。

從小說出版到電影籌備，到開拍，到後製，有太多人的關心與協助讓這部電影完成，也有太多人想知道《六弄咖啡館》電影是怎麼拍成的。

坦白說，我到現在還是不知道我為什麼要拍《六弄咖啡館》。在很多為什麼之後回答不知道是一種奇怪的感覺，也許是說故事者專有的任性吧；許多時候，故事可以沒有原因、沒有結果，也可以沒有為什麼。

但是故事一定有過程，所以我只能用文字和圖片整理出片片段段但是充滿記憶點的拍攝過程，就當作《六弄咖啡館》電影很長很長的前言或後記吧。

在《六弄咖啡館》小說的作者自序中，我花了很長的篇幅描寫我一位被人從九樓丟到一樓卻沒有死的朋友的可怕遭遇。

一個朋友的故事可以引發你莫名其妙地寫了一個故事，一本小說當然也可以觸動你莫名其妙地拍了一部電影。

「但是我活過來了……對於人生，我的看法改變了很多。」

整整十年了，那位被人從九樓丟到一樓卻沒有死的朋友還活得好好的，原本《六弄咖啡館》電影裡會有一個像他一樣的角色，角色的名字就叫作「Banana」。

導演日記，不是日記，是我的人生縮影嗎？

不，這是另一個真實故事的開始……

你不知道的
六弄咖啡館
AT CAFE 6

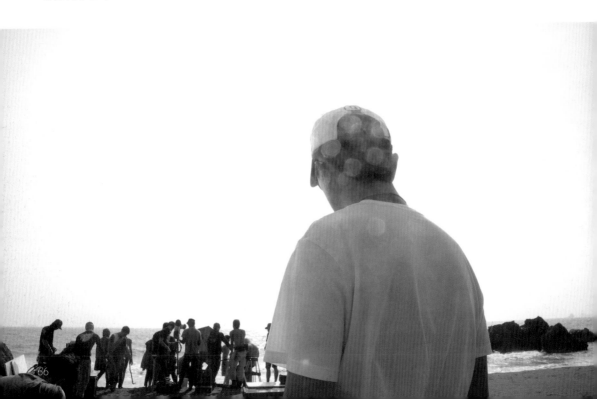

1976年9月10日

我不喜歡寫日記，但我卻以寫小說為工作，《六弄咖啡館》導演日記（應該說是亂記吧！）大多是從破碎的回憶、筆記、表格、影像中整理編寫的，因為我相信，很多人寫日記不是為了留下生活紀錄，不是為了在未來的某一天重溫美好或悲傷的過去，寫日記是希望有人可以偷偷看到，是的，日記可以是一種揭露、一種對話、一個只有你了解，卻想要和別人分享的故事。

如果要我寫導演日記的話，我希望能從我出生的那天開始寫起，因為如果沒有我，就沒有小綠，可能是小紅；也就沒有《六弄咖啡館》，可能是三弄，也可能是十八弄。

但是那一天發生了什麼？

我真的忘了。

《這城市——B棟11樓第二部》出版了，我在作者簡介上加了一句：「我的願望是，在死之前，能夠留下至少一部最愛的小說、一部電視劇、一部電影給這個世界。」

把這些願望寫在作者簡介上，這提醒了我，我總有一天會死去；也提醒了我，既然還活著，總有許多事要做，有些夢想要實現。寫小說已經成了我生活中最重要的一件事，希望還能繼續寫下去；電視劇，雖然有《聽笨金魚唱歌》痛苦的編劇經驗，我並不排斥再來一次；至於電影，拜託！這是電影耶！能夠拍一部電影，能夠看到自己的名字被放在銀幕上，能用最豐富、最完整的方法來說故事，我覺得很酷啊！

2007年9月3日

《六弄咖啡館》上市日。一如既往，交稿之後，我進入了瘋狂打電動和瘋狂睡覺的修復期；一如既往，出書似乎沒有對我的生活造成任何改變（除了不用朝九晚五之外）。小說完成之後，它就有了它自己的命，不單單只屬於作者，更多是屬於讀者的。但是《六弄咖啡館》……我實在太喜歡編輯如玉的構思加上黃聖文設計的封面啊！完全是一個視覺FU，手指碰觸封面上的水珠，第一次感受到作者撫摸著自己小說的奇怪觸感，有點雞皮疙瘩。

2007年11月6日

源成說：「《六弄咖啡館》一定要拍成電影啊！」

源成是個很爛的好朋友，也是我拍《夏日之詩》短片的製片。三天前，我在「吳子雲的橙色九月」部落格上post完《六弄咖啡館》最後一篇，創下單日點閱率最高紀錄（別誤會，不是世界紀錄，是我自己的紀錄），三更半夜的，源成約我在習慣碰面的麥當勞外聊天。

「讀者反應很好啊！大家都說想看改編電影啊！故事很有衝擊力啊！你有沒有聽到讀者們『拍電影！拍電影！』的呼喊聲？」

平常話不多的他講了二十分鐘的電影理論和市場分析之後，突然問我：「如果《六弄咖啡館》要拍成電影，你要怎麼拍，難道要……」

「變臉！」我們幾乎是同時脫口說出這兩個字的。

我知道吳宇森變過了，不過他是在動作片變臉，我是在青春校園片變臉啊！這應該差很多吧。

想想看，當梁小姐發現真相，透過她的視角，觀眾會看到什麼？感受到什麼？整個故事快速地再走一遍，小綠變成阿智，阿智變成小綠，一分鐘的快速剪接，整個故事重來一遍，這一定是最大的爆點。

變臉的畫面在腦海中流動，呈現出來的會是感動？驚訝？還是嘆息？

聊到天快亮，我們把小綠和阿智互換身分，在電影中變臉的各種可能性都推敲過了，直到我睡覺前，這些畫面還在我腦海中揮之不去，我不太和人討論小說的，但是討論拍電影，卻覺得很興奮，「變臉」的想法讓我整個人興奮不已，如果真的能夠將《六弄咖啡館》拍成電影，這一段一定會爆雷吧？

🚂 2013年4月7日

「我說過我會幫你把小說拍成電影，這次是真的。」

這是源成第八百次說這句話，雖然我很想打他的臉，但我還是耐心地聽他說下去，因為今天另一個不爛的好朋友祖明也在場，祖明是我拍〈我是幸福的〉MV的製片。

「時候到了，有投資方願意將你的小說改拍成電影，這是時勢所趨，想要拍哪一本小說，由我們來提建議。」

「都可以啊，十九本隨便他們選。」

我心不在焉地回答著。

「不行，決定權在你，而且你要當導演，第一部很重要，所以要好好討論。」

《揮霍》是最新的，《真情書》也不錯，《夏日之詩》拍過短片，我自己很喜歡《微雨之城》，當然還有《六弄咖啡館》……

三個人一邊打屁一邊討論我的第一部電影，同樣的麥當勞，同樣的三更加半夜，五年多過去了，我繼續寫著我

的小說，過我的日子，關於拍電影的想法似乎變淡了，我完全不相信這一次會有什麼結論。

「想想看你最想拍的是什麼？」祖明說話了。

「好吧！《眞情書》、《夏日之詩》、《六弄咖啡館》三選一吧！」源成補了一句（這傢伙很少有定見）。

「我投六弄。」祖明說。

「我也投六弄。」源成考慮了十秒鐘才說話。

「那就六弄吧！」我說。

2013年5月23日

同樣是說故事，寫小說和拍電影有什麼不一樣呢？

打從決定要將《六弄咖啡館》拍成電影那天開始，我在心裡反覆問著自己這個問題。從不覺得自己是個小說家，更不敢奢望有一天可以當導演，還是比較習慣自己是個喜歡說故事的人兼文字工作者；習慣用文字說故事，卻沒有拍過電影，雖然幾年前曾嘗試將《夏日之詩》拍成短片，但是電影畢竟是電影啊！是李安、諾蘭、史匹柏這樣等級的大神才有資格掌握的說故事方式，我何德何能，可以拍電影？從喜歡變成夢想再變成事實，如今事情就要發生了，怎麼辦？

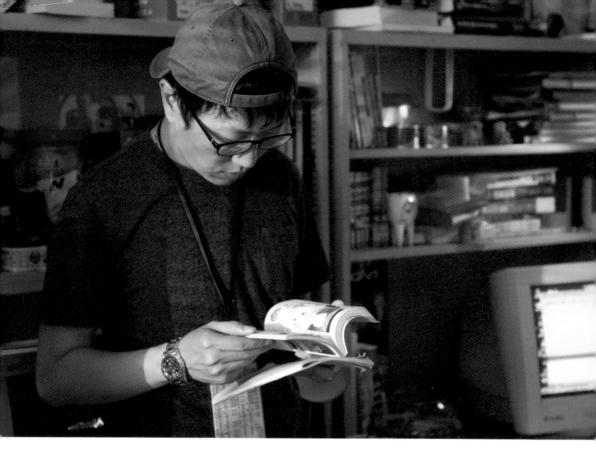

小說和電影的核心都是「故事」，兩者最大的不同應該是說故事的方式和媒介吧！小說透過文字傳達故事給讀者，電影卻是透過影像、聲音、音樂、表演、對白、剪接……和觀眾連結，或許我可以這樣說：小說和讀者之間隔著一道隱形的牆，因為隱形，所以幾乎等同不存在，而且充滿無限的想像可能；電影呢？電影和觀眾之間隔著一片透明的銀幕，因為透明，所以必須盡可能地填滿它，一切必須要影像化、要接近真實、要符合人性。

這樣的理解對嗎？或者說這樣的理解有助於我拍電影嗎？對我來說，寫小說是很自然的一件事，沒有人教我怎麼做，可是現在我卻很希望有人可以教我拍電影。一再地思考寫小說和拍電影的不同，是不是就像到處問人滷肉飯和焢肉飯有什麼不同一樣白癡呢？

想吃，吃了就是，想做，做了就是！

呵呵，面對即將來臨的壓力，我也只能這樣鼓勵自己。

2013年7月3日

寫小說和拍電影，真的，大不同！

寫小說我一個人可以搞定，拍電影卻需要一支軍隊來完成。

所以，我第一步要面對的，就是和一群人開會，而且要讓他們了解《六弄咖啡館》是什麼樣的故事，告訴他們我希望拍出來的《六弄咖啡館》是什麼樣的一部電影。天公伯啊！我坐在會議桌的一角，每個人都把目光投注在我身上，好像我頭頂上打著一盞燈一樣，感覺很不自在。源成介紹我和我的作品時，我一點也沒聽進去。他變了，現在大家都叫他鄭老師，原來身懷某些創作技能的專業人士是會被稱為老師的。我也被唱片公司跟影視公司稱為「藤老師」過，當我第一次聽到這個稱呼時，我心裡的OS是：「師你老木！」不過我是很沉穩的，這句OS只留在我心裡。我決定以後也要稱呼源成為鄭老師，不僅是為了紀念他把我拖入拍電影的苦海，也是對他永遠的提醒和嘲諷，哈哈！

鄭老師說了二十分鐘藤井樹如何、《六弄咖啡館》如何的場面話之後，突然轉過來看著我：「接下來我們請導演說話。」

「我是導演嗎……喔！是的！」我從剛剛的胡思亂想中醒過來，思索著我該說些什麼。

「各位前輩好，關於拍電影，我真的希望能有這個機會，謝謝大家。」我跟他不一樣，現實中的我廢話真的很少，只有在寫小說的時候顯得囉嗦。

聽著一群總字輩和師字輩的新朋友們的笑聲和掌聲，我突然間非常非常想念如玉，我最熟悉同時也是最可愛的工作夥伴。

會不會是因為我對她葬送在我小說裡的十多年青春有愧疚感？

劇本會議、企畫會議、選角會議、市場會議、製作會議……事情大條了，原來要籌備一部電影，代表會有永遠開不完的會，而我必須承認，開會是我的弱項，也是最讓我痛苦的事。原因很簡單，我不太喜歡在一群人面前說話，尤其是廢話。矛盾的是，在小說的世界裡，我是神，我只需要和自己對話，和我心中的故事對話；而在電影的世界裡，我是一隻菜鳥，我像一塊海綿一樣吸收拍電影應有的知識，但我發現最難的，居然是溝通，和投資方溝通，和企畫還有劇本統籌溝通，和演員、工作人員溝通，最可怕的是……和市場溝通。

「市場」是什麼？

我沒有辦法回答，真的，在我的大概認知裡，市場是買菜賣菜或者批發的地方，就像智爹工作的果菜市場一樣。而此刻的我只能察覺到，因為拍電影必須投入大量的資金成本，所以「市場」就會像一個滿血值永遠不減的大boss，每過一關都得面對它。結果是，所有的會議都很難破關，因為「市場」還沒有反應，沒有表達意見。

記憶中，在商周出版的會議室裡，如玉和淑貞好像從來不曾邀請「市場」出席，她們只是問我：「下一本要寫什麼？」「簽書會辦在下個月初好不好？」「下次不要寫錯字了。（其實我的錯字率不到0.1％）」然後我就可以開始搞笑，拗她們帶我去吃好吃的日本料理。

原來，滷肉飯和焢肉飯真的不一樣啊！

我只知道，還沒發生的事，沒有必要預測，市場反應會如何，不是說故事的人應該去面對的，或者說，要面對的話，也是等到作品完成之後再說吧！菜還沒種好，怎麼拿去市場賣呢？至於要怎麼種，其實我很清楚，因為《六弄咖啡館》的種子，一直埋在我的心裡，我只是不習慣用說的，只是不習慣和「市場」先生溝通，我希望我可以用說故事者的想法來澆水，用自己的生命當肥料。

如玉，我會撐住的，拍電影讓我恍然發現妳的慈悲與可愛。我會加油的。無窮無盡的會議，應該只是《六弄咖啡館》電影要面對的第一弄吧！

2013年8月15日

編劇這個工作真不是人幹的!尤其是跟鄭老師這種編劇一起幹!他不斷地把事情簡單化:「劇本就是冒號和三角形而已……」同時又把事情複雜化:「電影和小說不一樣,不能什麼事都用腦補解決,要考慮到整體結構、戲劇動作,還有觀眾和市場的感受度……」拎老師咧!魔王就藏在每個人心中,開了一整天的編劇會議,一聽到「市場」兩個字就不舒服。

「寫小說,我從不做讀者的工作,我希望留給讀者自由的想像空間。」

「拍電影,你一定要做觀眾的工作,因為你就是第一個觀眾,你可以不管市場,但是你得告訴我們要拍什麼、怎麼拍,這樣大家……大家包括策畫、編劇、行銷、發行,包括演員,包括你的讀者和觀眾,包括『服、化、美、攝、製』……不論用什麼方法,用說的、用寫的、用演的,你必須讓你的故事視覺化、影像化,這樣大家才知道怎麼幫你。」

和鄭老師爭辯，我很少居下風，因為他實在太弱了；但是這一次，他這一大段話似乎打中了我。說故事的人，因為長久生活在故事裡，擔心故事掉漆褪色，所以習慣性地左思右想，給自己說好故事的壓力。鄭老師提醒了我一件事，雖然我擁有《六弄咖啡館》電影的原著作者、編劇、導演的多重身分，但我不應該角色錯亂，我必須在對的時候，扮演對的角色、做對的事。而現在，我是編劇。

我拿起筆來，在白板上邊說邊寫邊畫著，「一開始，是貓的視角……然後第一個鏡頭是梁小姐正在上廁所……她離開公司大門，出鏡，五秒之後，

碰一聲！Banana從樓上掉下來……」

說故事有痛苦的時候，也有痛快的時候。我們在白板上畫著，在鍵盤上敲打著，《六弄咖啡館》小說中的文字與情感開始點點滴滴地變化成電影的語言。

將故事視覺化，這是此時此刻身為編劇該做的工作。

2013年9月10日

我在電腦前打字，鄭老師穿著短褲和一件有咖啡漬的吊嘎仔，翹著二郎腿躺在沙發上，一邊玩手機，一邊和我討論劇本。糜爛頹廢的姿態，比我家的貓還放蕩。

「我在想要怎麼收尾？小說裡是六弄人生，電影呢？怎麼讓觀眾感受到那溫暖又殘酷的一拳，城市空鏡空拍怎麼樣？」他說。

拎老師咧！從開始寫劇本第一天到現在，我一直很想對準他充滿奇怪理論的腦袋和廢話連篇的嘴臉打下去。

我三字經沒有罵出口，盯著電腦螢幕，「你這種套路太土了，我要的是……自然。」吸了一口氣，調整一下呼吸，我在三分鐘之內寫完了六弄劇本的最後一場。

不到一個月，我在預定的時間內完成了《六弄咖啡館》的電影劇本，當劇本印出來時，我將它一張一張地排列整理好，對齊每一個

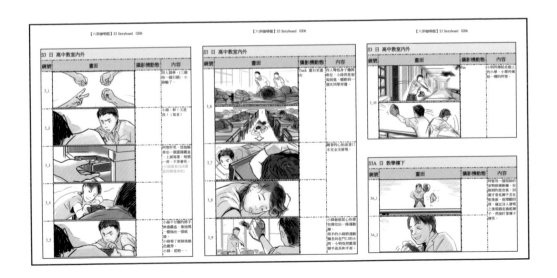

角，快速地瀏覽一遍，一幕幕影像在腦海中串連，好像電影已經拍完了一樣。

心中有些沾沾自喜，第一次正式寫劇本，我對結果是滿意的，因為我是第一個觀眾，我可以透過畫面和對白感受到整個故事自然又飽滿的情緒。我最得意的是，編劇吳子雲以貓的視角來當開場，他甚至把小說自序中那個引發《六弄咖啡館》靈感的契機放進電影裡，讓《六弄咖啡館》裡裡外外都是人生的故事，最後在老闆和老闆娘最生活、最不做作的對話中結束這部電影。

嘿嘿！這就是我所要的：自然。

2013年9月13日

劇本會議上，市場先生終於說話了。

「很有趣，很感動……」

「劇本忠於原著，結構嚴謹，很青春、很流暢，讓人一直想看下去……」

「老闆和梁小姐之間的對話會不會太長？主角們青春愛情的部分好像太平淡了，整體看來有些小清新的感覺……」

市場先生其實不會說話，市場先生也不是一個人，它是一種意志、一種趨勢的分析和判斷，簡單來說，就是要推測觀眾的喜好和票房賣座的高低。

「所以呢？」我問著會議室中的每一個人，心裡夾雜著奇怪的預感。

「所以我們相信再調整一下會更好……」

2013年11月15日

我的預感是，除了開會這一弄之外，《六弄咖啡館》電影的完成還會有其他許多弄在等著我。「劇本」應該是第二弄吧！只是不知道這一弄會有幾堵牆。

為了衝破這一弄，我將第一稿的檔案刪除，在小說的廢墟中重建第二稿。一開場，小綠站在大樓頂樓，一腳跨在女兒牆上，阿智衝上頂樓，小綠回頭笑了起來。驚悚吧！新角色羅傑成了小綠的競手對手，一張貼在失物招領處的演唱會門票宣告小綠得分，複雜吧！阿智和心怡打賭輸了，被心怡推下愛河，好笑吧！

為了和市場先生溝通，我和鄭老師還在劇本發佈會上讀劇本，邊讀邊演。

請想像以下畫面：

第17場
　　△ 我學著那老師上課的樣子，鄭老師飾演打瞌睡的同學。

第55場
　　△ 鄭老師演小綠。
　　　小綠：好像不太夠耶。
　　△ 我演阿智，拍拍胸脯，表示我有辦法。
　　△ 兩人在工地搬板模、灌水泥。
　　△ 兩人站在高樓洗窗機上洗窗子，我看見裡面的OL，還敲窗跟人家打招呼。

第112場
　　心蕊：早就該來放了。

小綠：那當然。

心蕊：如果我們考上同一間學校，現在就不一樣了，對不對？

小綠：那當然。

心蕊：我讓你很難過，對不對？

小綠：那當然。

心蕊：對……不起……

小綠：我們……可惜了……對不對？

心蕊：那當……

我努力地演著小綠，但是實在沒辦法

接受一個中年大叔演心蕊，就在快要笑場時，突然發現整個會議室一片安靜，許多人都紅了眼眶，還有人忍不住啜泣流淚。

這堪稱是我表演史上的處女秀，親自下海示範演出，讓我第一次體會到六弄故事動人的魅力，我頭皮發麻，似乎過敏又要犯了。

「無論還有多少弄，我一定要拍出好看的電影，《六弄咖啡館》一定會弄起來。」我在心裡告訴自己。

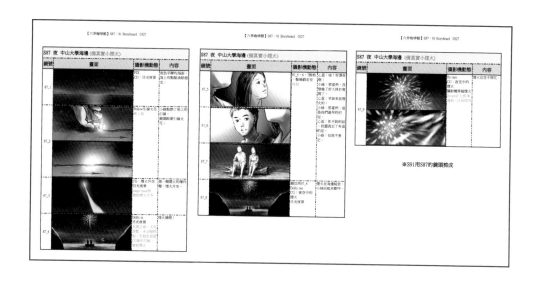

2014年8月1日

凌晨時聽到遠處傳來爆炸聲，電視播出高雄氣爆的新聞畫面，趕緊打電話給住在氣爆現場附近的同學和朋友，還好他們都平安。

微雨之城變成烈火之城，三十多條脆弱的生命在剎那間灰飛湮滅，有太多話想說卻又說不出。

人生啊！比電影還真實。

第三稿劇本，不用記，也不值得記。

2014年10月1日

根據焦點訪談的結果，市場先生對第三稿的反應還不錯，是我自己不滿意的，套句編劇常用的術語：「整個故事太飄了。」小綠歷經千辛萬苦的折磨，嚐盡苦戀而屹立不搖，幾乎成了超人，最後甚至航海去了。這不是我的小綠，我要徹底毀滅我自己，打掉重練！

重練，就是一個轉機，重新整理一、二、三稿的故事架構，去蕪存菁，我在Ptt編劇版找到了素芬，她最重要的工作就是在我和鄭老師之間形成一個客觀的第三者。第四稿的重大變化在於：每週一弄出現了、心怡的運動褲被偷了、籃球賽加進來了、學長開始變魔術、消毒人出現了……素芬整理的對白，比起我們兩個大男生細膩自然得許多，例如：「還有，我想你……」「是ㄆㄨㄅ，吃不吃？」小綠回到我心中的小綠，一樣單純地愛著心蕊，一樣地選擇自己的人生。

重練，也是一個開始，籌備辦公室成立了，招兵買馬，一步步集結各路英雄好漢，試鏡開始，尋找真實的六弄角色。

拍電影，真是又快樂又痛苦啊！這種心情在casting時充分展開。Casting好像在談戀愛，不斷地在感覺、測試和選擇；同時又好像在相親，只能前進，無法回頭。

我喜歡認識朋友、喜歡聊天，我卻不喜歡打分數、不喜歡做抉擇，我相信自己的直覺，又懷疑自己的判斷，更何況是在一個複雜的，數十個角色，數百位可能人選的有機排列組合基礎上。

鄭老師說，能夠一起拍電影是要靠緣分的。是啊，演員未定，電影何時開拍遙遙無期，小綠、心蕊、阿智、心怡……我不相信宿命，但我期待著這個緣分。

第四稿，我覺得OK了，以後打死我也不要再寫劇本了。

執行導演廖明毅的加入，提供了關鍵性的好建議，讓我又馬上推翻了自己。第五稿，捨去了變臉、捨去了衝突與驚訝，《六弄咖啡館》一步步地回歸自然與真實。

但是，難關還在面前，愈接近拍攝，愈多的現實要考量，因為，小心市場就在你身邊。

補充說明，明毅是個很酷的傢伙，喜歡穿一件黑色帽T，他一直宣稱他是技術派的，和他一起工作，讓我學到很多東西，也讓我相信拍好電影或許並不那麼難，這是說故事者們的本分，也是本能。

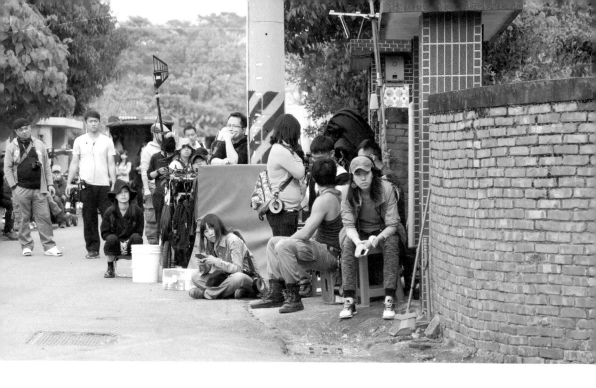

為了籌備六弄電影的拍攝，我又開始了朝九晚五的生活；不，應該說是朝六晚十二的生活，每天有開不完的會議（還好，現在的會議不是討論市場，而是討論拍攝執行的準備細節），晚上還要試鏡、修劇本（說來話長，劇本太長、預算超支、XXOO……），一堆我從沒思考過的技術性問題要面對、從頭學起（誰叫我是菜鳥導演），晚上回家打開電視，看見影片就會開始想，「這個導演為什麼要這樣拍？」連做夢都開始出現六弄的故事情節（還好不是幻覺）。

工作群組一下子從原本的兩、三人暴增到三、四十人，而且還細分成導演組、製片組、美術組、場景組……預計聖誕節開拍，農曆新年前殺青。一支電影軍隊各就戰鬥位置，隨時準備開戰。

這段日子真的學了好多，很累，也很充實。每個工作人員都比我有經驗，每個人都比我更熱愛電影，因為這是他們的專業，他們活在電影裡。

感謝各位戰友！有你們的陪伴，我一定不會不知為何而戰！

你不知道的 AT CAFE 6 之弄咖啡館

2014年12月8日

拍電影有這麼難嗎？開拍日期一延再延，劇本一改再改，改到一個創作人就快要削平他的創作靈魂，就為了服務一個看不到也摸不著邊際的……市場？

市場是什麼呢？今天如《鋼鐵人》般英雄類型的片子能受歡迎，會不會幾年後根本沒人要鳥它？如果市場如此變化多端，該怎麼「服務」呢？

誰知道市場明天吃哪一套？既然市場如此多變，為什麼我們不能做自己的東西，並認命地讓市場來檢驗？我說過，小說有它自己的命，問世之後，讀者喜不喜歡，都是它的命。我認為，電影也是一樣的。

只是，開拍日在即，劇本卻還在作戰。電影真的可以如期開拍嗎？

「市場」其實只是大家的心魔，是對未來的不確定，這是第三弄嗎？不，我要保持清醒，我不再繞路，市場先生，我只是想要說一個好聽的故事，拍一部好看的電影，我拒絕被你操弄！

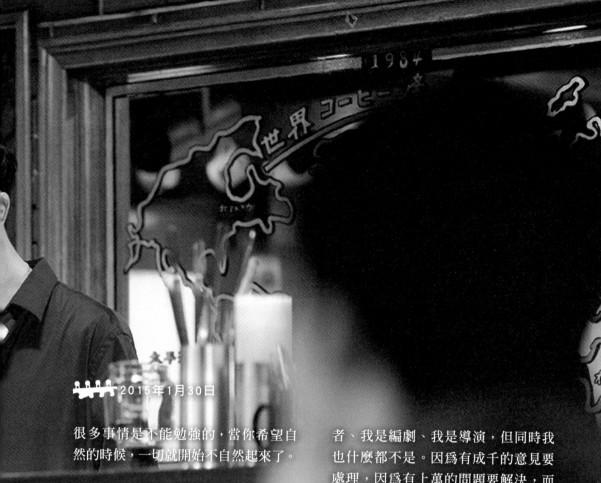

2015年1月30日

很多事情是不能勉強的，當你希望自然的時候，一切就開始不自然起來了。

《六弄咖啡館》的劇本已經改了6.6稿。你知道這是什麼概念嗎？就像iPhone出到6S一樣。這中間改了多少次，修了多少情節，又忍痛放棄了多少東西。現在說來雲淡風輕，但其實每個關卡都得咬著牙才能撐下去。

我甚至不敢相信我竟然在劇本裡放棄了「李帥跟蔡台」的最初設定！

小說和電影最大的不同就是你必須和許多人一起工作，這許多人會影響你、改變你，同時你也影響著他們、改變著他們。在小說的世界裡，我是上帝；在電影的世界裡，我是原作

者、我是編劇、我是導演，但同時我也什麼都不是。因為有成千的意見要處理，因為有上萬的問題要解決，而大家都很理所當然地希望在劇本階段就解決這些糾結，更荒謬的是，每個人都在問你，能不能用一句話來概括你的故事。

「人生啊！」我只能苦笑。

沒錯，就是這三個字。《六弄咖啡館》說的就是「人生啊！」。小綠和心蕊的人生，老闆和梁小姐的人生，你我每一個人的人生。

6.6稿，真的很巧，六弄的劇本，寫到6.6稿。應該是一個極限了吧，這就是我的人生。

2015年2月10日

拍電影眞的很難,拍自己小說改編成的電影更難,鄭老師恭喜我終於被弄完了,電影眞的要開拍了。

這無恥的傢伙,在這一刻,他完成了編劇的工作,了無牽掛,可以在旁邊輕鬆納涼,而我才眞正要面對整個劇組。

這是我的第一次,我期待很久、猶豫很久,也折騰很久的第一次。我眞的適合當一個導演嗎?乖乖寫小說多好啊!最起碼,一切都在我的自然法則下發生,而拍電影,一點都不自然。

2015年2月15日

我不信命,是無神論者,但我還是去拜拜了。我不會承認這是被逼的,這是電影行業的傳統吧,開拍前要去拜一下,祈求整個劇組順利平安。

要不是我的製片阿哲說導演一定要拜,我還在想這件事能逃就逃。這天,我和他到了行天宮,我不知道要求什麼,面對極大的現實壓力和自己的心中忐忑,我只在心裡默默地說:「神啊,祢眞的在嗎?如果眞有祢,我不求順利,但求考驗別太多!」

2015年2月24日

明天就要開拍了,應該說是今天,開會開到晚上兩點多,回家的路上,一種奇怪的不安讓我頭皮發麻,完蛋了,眞的要拍了,我眞的行嗎?

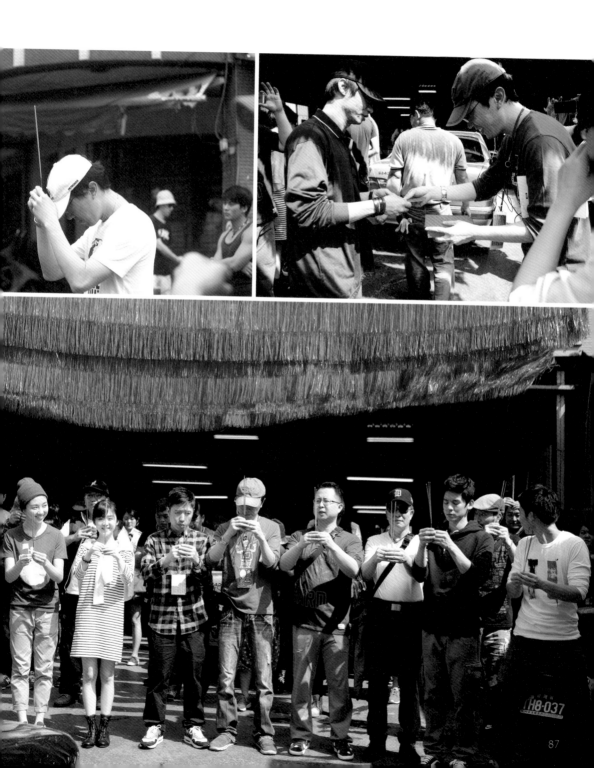

從開始寫《六弄咖啡館》這個故事已經將近九年，小綠和阿智也都老了九歲，泡在劇本裡將近兩年、試鏡籌備加勘景將近一年、6.6稿的劇本、數百多場的工作會議……真的開拍了。

曾經有一位神一般的音樂家說過：「每一次上台表演，就像生命中的最後一次。」

「我願意，希望每一次寫小說、每一次拍電影，就像生命中的最後一次。」我在心裡這樣回應著。

2015年2月24日13:30，高雄市左營區彩艷洗車廠，《六弄咖啡館》電影開鏡大吉，燒香拜拜行禮如儀，我準備了一百多個紅包，現場人人有份，發紅包讓我很有柯P受歡迎的FU。

雖然拍過短片，雖然拍過MV，雖然不是我第一次喊camera、action、cut，我的六弄導演工作就這樣正式開始。幸好現場有廖明毅，我的執行導演，我們說好我負責戲的部分，他負責技術，但對一個電影長片的菜鳥導演來說，他的經驗和判斷讓我安心很多，他提醒我拍電影該注意的每個細節，完全不干擾我對表演及故事的判斷，我可以責無旁貸地戴著耳機、盯著monitor，專注在電影即將實現的聲音和畫面裡。

原本以為一開拍會壓力很大、很緊張不安，結果都沒有，也不會太high或太亢奮，或許是因為有個很聰明的廖明毅吧！回想起來，最痛苦的過程應該還是劇本和casting階段。「頭過身就過。」沒錯，對六弄來說，最痛苦的階段應該已經過去了，希望六弄可以成功，能讓我以後拍電影都不痛苦，嘿嘿！

攝影機架了起來，超酷的 Red Dragon攝影機，光看外表就讓人賞心悅目，燈光亮了起來，收音組舉好了Boom，演員就定位，一切的一切自然且不匆忙地準備就緒。劇組近百人，每一個都是很有經驗的夥伴，不用排練或編寫SOP，每個人各司其職、各就各位，拍電影的魔幻時光就這樣運轉起來。幸好有攝影師劉又年，從他鏡頭裡框出來的構圖都比我想像中的要好，天天被他的技術

打臉，我卻開心得要命。尤其他要求的那個光啊！打到一個「美」的境界啊！

幸好有聰明的導演組，幸好有優秀的製片組，幸好有考不倒的美術組，幸好有不辭辛勞的妝髮組，幸好有身強體健的場務組，幸好有專業滿分的燈光組，當然還有可愛的演員們………

幸好有他們。

屏東縣南州火車站，12:50開工。

在真實的火車站拍小綠的真實人生，南臺灣早春的陽光晒得讓人想要變成一棵植物，南來北往的自強號呼嘯而過，真實的旅客與虛構的群眾演員混雜交錯，火車來來往往，真實的小綠趕過多少趟火車？火車上又發生過多少故事？

這樣的場景似曾相識，是的，我正在拍電影，拍的是我心中似曾相識的故事，所以我更要保持清醒和專注，我要像小綠一樣樂此不疲。

樂此不疲的結果就是再來一次，窗口排隊買票的鏡頭還沒拍完，大隊人馬移動到月台上拍14:43北上火車的鏡頭，一切準備就緒，卻看到火車自另一個月台一去不回頭，所有人當場傻眼。

人生啊！我內心獨白的口頭禪又出現了。

打起精神移動到另一個月台，搶拍15:05北上的莒光號火車，拍到
了，撞到的往往是最自然、最真實的，但是明毅告訴我可能剪不進

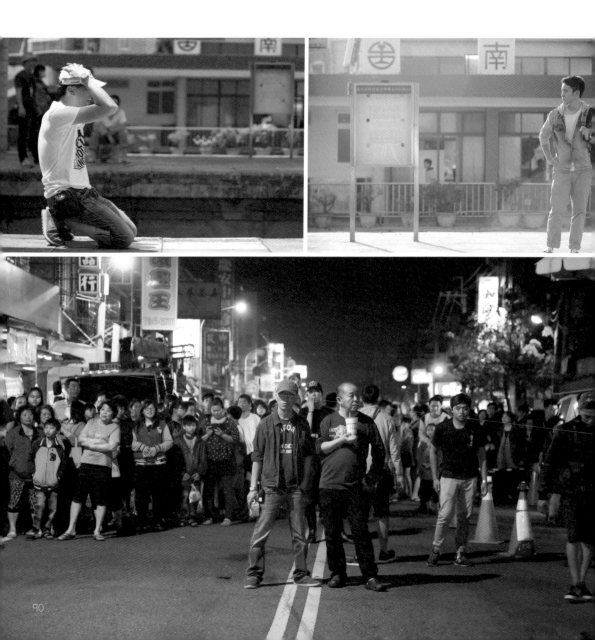

去，因為方向不對，而且後面的臨時演員超不自然……

電影就是遺憾的藝術，我真切地感受到了。

第一天的順利只暖暖身，真正的硬仗正要開始，鏡頭一條一條地拍，時間一分一秒地過，不知不覺中，已經是今天的最後一個鏡頭，一個三十秒左右的推軌鏡頭，小綠從遠方騎車衝到鏡頭前，車都還沒停好就衝進車站，他衝過出站的人群，最末班往台北的火車正要開走。這一個鏡頭總共拍了十二條，NG的原因包括：軌道太短，加一節；後面同學出來太早，調順序；遠方背景發現一台不符合年代的摩托車，搬走；攝影機頓了一下，又年要求重來；阿嬤加台詞，加mini mic；小綠丟安全帽不順暢，重來；同學出站的樣子很不自然，廖明毅主動上戲演同學……

面對遺憾，就是不斷地重來，發現問題、解決問題，然後，OK，收工，謝謝大家，今天辛苦了。

緊繃了一整天，喊完收工時，心情像氣球洩了氣一樣癱軟，有幾位書迷等在旁邊要我簽名合照。

女學生：「真的要拍電影了？好棒，我好喜歡《六弄咖啡館》……」

我說：「嘿嘿！應該是『流膿』咖啡館，啾咪！」

家庭主婦：「你的書我都看過，能有你的簽名，我女兒一定很高興。」

我說：「要寫她的名字嗎？」

大叔：「《海角七號》以後很久都沒有電影來拍了，希望這部電影和《海角七號》一樣大賣！」

我說：「多謝！多謝！感恩哪！」

南部真的是拍電影的天堂，圍觀的人群會自動站在安全線外，開機的時候會自動安靜，連警察伯伯經過了都會停下來主動幫我們指揮交通。今天雖然沒有很順，但我相信會漸入佳境的。有了大家的集氣，心中的氣球又鼓滿了，加油吧！回去還要討論明天的鏡頭呢！

🎬 2015年2月26日

高雄市三民區和春影城，5:00集合。

在電影院裡面，女孩子先是輕輕拉住男孩子的衣角，過了一段時間之後，又輕輕地抓住男孩子的手臂，再過一段時間之後，兩個人的肩膀是靠在一起的……說真的，我不知道這樣的過程是不是「我們在一起了」的宣示。

關於小綠和心蕊第一次一起看電影的情景，在原著裡是這樣描寫的。但是在電影中，我卻不能這樣處理，如果忠實地將細節和情感拍到位，可能光這一場就要五到十分鐘。此外，編寫劇本時，我完全無法想像他們看的是什麼電影，因為那不重要，不論他們看了什麼，最後都將模糊焦點，我寧可留白，讓觀眾自己去想像。爭論了很久，「殭屍片是勵志電影」這句對白說服了我。我承認，我是個怪咖，我不要六弄電影有任何偶像劇的橋段，我不要男女主角跌倒

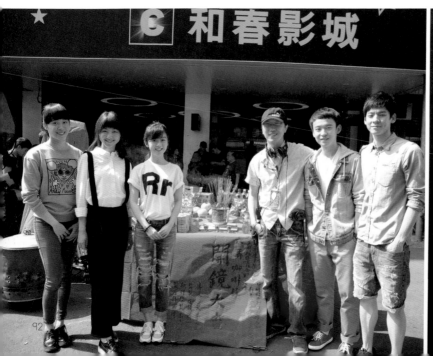

然後兩人就嘴唇碰到了一起，我要的是不一樣的東西。

要讓觀眾接受兩個主角相愛，你必須先讓觀眾愛上主角們。如果他們兩人之間不夠真實，觀眾如何能夠愛他們呢？

所以今天放映的是：《靈幻先生》。

這是董子健和顏卓靈一起拍攝的第一個鏡頭，兩個人在鏡頭裡超級青春無敵地相配。為了製造光影效果，又年讓燈光及場務組在電影院裡燒了好幾大把拜拜用的香來放煙，因為光線要在煙霧中才能被清楚看見，因為愛情要在模糊中才會逐漸加溫。

當演員真的很辛苦，被燻得眼淚直流，還要開心地吃爆米花加上愛來愛去。在嗆人的密閉空間裡燻了三四個小時，一次一次地重來，兩人慢慢地進入了狀況，故事中的小綠和心蕊活生生地呈現在monitor裡，讓睡眠不足的我不禁感動，直在心裡為小董和卓靈拍手。

在電影院裡面拍電影，就好像在小說裡面寫小說一樣，一層一層的故事交疊迴旋，引人遐思。我在最後排的角落坐下來，環視整個電影院，真的很喜歡看電影，我看過的電影可能比我讀過的小說多上十倍、百倍，看電影時，我喜歡坐最後一排最靠邊的位

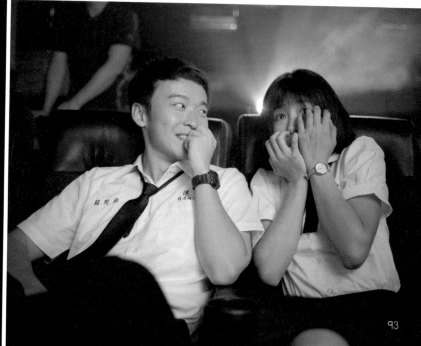

置，因為這樣不但可以看電影，還可以看到看電影的人們。雖然裝潢和設備都變了，這裡還是我小時候常來的電影院。記得小時候在這裡看《賭神》，人多到爆，連走道上都站滿了人，還要貼著牆壁看，當周潤發出場時，全場的觀眾都拍手歡呼。嘿嘿，我不敢奢望觀眾為六弄拍手，只要大家默默地在心裡給一個讚就好。

助導小鳳問我為什麼看電影要躲在角落看？

我回答：「這樣看比較舒服……」

「應該不會有其他目的吧？」小鳳忍不住偷笑。

是啊！電影院應該是全世界最催情、最適合談戀愛的地方了。

下午移師左營高中，近百位臨時演員，放學時的人潮洶湧，場面愈來愈大，愈不好控管。還好柏宏很穩，平常很安靜的他一到鏡頭前就好像阿智上身一樣，我要他用不同的方式入鏡，他馬上變出好幾種，用滑的、用跳的、用轉的、用浮的，柏宏的熱情和專業振奮了人心，我在心裡偷偷為他豎起大拇指。

收工！已經是下午六點半了。今天拍了十三個半小時，硬仗才要開始呢。

後來我又簽名簽了快半個小時，我不是名人，也不習慣當公眾人物，但是讀者是我的衣食父母，我衷心地感謝他們。

輪到一位臨時演員來要簽名，他的衣服上繡著吳子雲，當然這衣服是劇組安排的，吳子雲簽名給吳子雲，我倍感榮幸，啾咪！

小綠：當距離成了命運中的註定，我變成了心慈的衛星，爲了縮短遠距離，打工成了我唯一運行的軌道。

我們在鳳山區的鳳農市場拍攝小綠和阿智打工的片段。今天是很硬的一天，時間很硬，有許多鏡頭要拍，場景也很硬，市場人來人往，有太多不可控的因素。鳳農市場是個很大的早市，批發零售都有，是我從小就生活在其中的熟悉場景，小學時常常一大清早跟我媽來這裡，幫她顧車、幫她搬菜，對愛玩愛看漫畫到半夜的我來說，關於這個地方的回憶並不是很美好，但是今天我卻覺得又熟悉又有親切感，我可能是全劇組中唯一不會在市場裡迷路的人。

很硬、很熟悉又很親切，這是什麼樣的感覺？

小綠和阿智之間的默契漸入佳境，這是個好現象。搬菜、吃肉鬆、刮魚鱗，兩人之間的互動完全就像認識了十多年的好兄弟。今天還有一件大事

是：「死你全家號」閃亮登場了。美術指導大坤和整個美術組的專業與細緻完全展現在細節裡，用紅色油漆在車頭上手寫「養家活口帥工具」，兩側是「偷走死你全家」，加上車裡帥字棋吊飾、車身斑駁仿舊的痕跡和收購舊車的塗鴉廣告，讓我恨不得有一個長鏡頭，可以慢慢地、清晰地拍下每一個細節。可惜因爲時間限制，無法讓觀眾看到工作人員的細膩用心之處，不過歡迎購買原版光碟，定格之後放大檢視。

晚上拍收市後小綠數錢，阿智問：「賺了多少？」小綠沒有回答，只有臉上的一抹微笑，洋溢著幸福和希望，眞希望鏡頭可以停留久一點，因爲青春總是無聲勝有聲。

收工時總要復原現場，一、兩百籃，每籃三、四十斤的高麗菜要回到原來的位置，製片阿哲一聲令下，現場所有人員兩兩一組自動幫忙，我搬了一兩籃就被搶過去了。

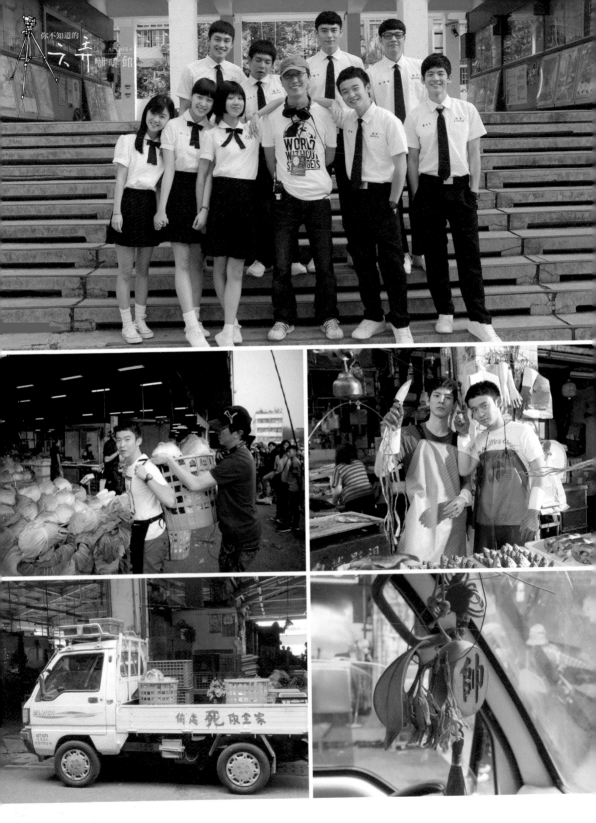

「導演不用搬啦，你先回去休息。」

「不用，大家一起來才會快！」

導演不是階級、不是身分，只是個工作，而且我相信一群人不分彼此一起工作最爽快，也最有效率。

五分鐘之內，所有的高麗菜回到攤位上，真爽！

晚上收工繼續開會，平時最討厭開會的我，今天居然主動召開會議，因為明天開始要拍教室的戲了，我要所有的小演員們（小是指年齡上的相對性）互相認識與熟悉。之前雖然安排了表演課，但因為他們來自四面八方，很難湊在一起，這可是第一次全員集合。

我以導演的身分對全體演員下的第一道指令是謙卑……不，我希望大家盡量用戲裡的名字稱呼彼此，我希望大家在最短的時間內，認識已經和你同班三年的同學們的所有習慣、喜好和生活細節，我希望大家放輕鬆、自然、不要有壓力。

為了完成以上的要求，我讓大家簡短地自我介紹之後，每個人從盒子裡抽出一張紙條回答問題：

請詳述你做過最變態或最可惡的事。

請詳述你第一次失戀。

請詳述你的初吻。

請詳述你喜歡的異性類型。

請詳述……

回答得愈詳細、愈清楚、愈誠實，愈安全：因為大家不滿意，可以繼續逼問你，直到滿意為止，這是沒有大冒險的真心話會議。嘿嘿！

想當然耳，這些祕密不會離開會議室：想當然耳，青春就是每個人心中有著動人的故事：想當然耳，在阿智、小綠、心蕊、依人、心怡、羅傑、小明、世宏、小華依序回答問題之後，我被逼著最後一個詳述我的故事。

我第一次失戀的故事，詳述得讓這些小演員們淚光閃閃、目瞪口呆。嘿嘿！這不是你不知道的《六弄咖啡館》，這是你不知道的吳子雲。

凌晨時分，我一下子認識了許多可愛的年輕朋友。

朋友，就是可以分享故事與祕密的對象。

2015年3月5日

左營高中，美術組重新佈置出三年二班教室。

彷彿回到高中的日字，拍青春片的好處就是讓人可以再年輕一次。黑板、佈告欄、牆上的標語、書包上的塗鴉、牆角的打掃工具、那老師的專用教鞭……每一個細節都在提示人生中有那麼多青春的閃亮回憶，更耀眼的是滿教室洋溢著青春笑意的容顏。

「各位同學好，我是這部電影的導演吳子雲。」

「導演好！」

好溫暖的聲音，讓我有點想笑，但是馬上又正經八百地認真演好導演的角色。

「等一下要拍的這一場是那老師上數學課，那老師姓『那』名『然』，他的口頭禪是『那當然』，所以當他回頭問你們的時候，你們就要回答『那當然』！」

「好！」整齊畫一。

「不是『好』，是『那當然』！」

「那當然！」充滿了青春朝氣。

我先扮演那老師和大家排練了幾次，然後真的那老師上場了。佼哥（黃子佼）實在是太厲害了，幾乎不用排練，整個場面完全在他的掌控之中，有任何表演或技術的問題和他溝通，他都能馬上精準地反應和解決。

一天之內要拍完所有那老師在教室的鏡頭，原本以為是場硬仗，或

98

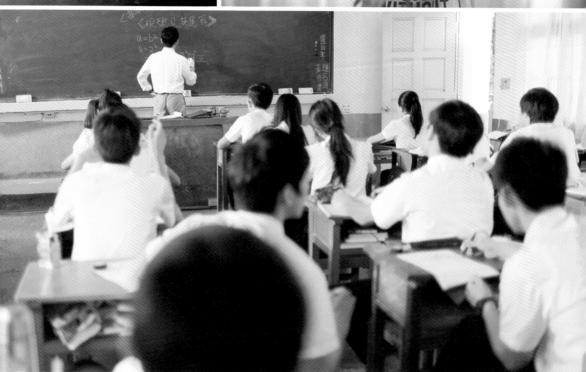

許是因為佼哥的專業和魅力，或許是因為演員的年輕活力，當然還有劇組的同心協力，今天居然準時收工，中間還有時間拍三年二班的全體畢業照。

默契培養了，流程順利了，技術克服了，戲卻愈來愈複雜了。

如何呈現青春時光的每一個動人細節、每一絲感覺和眼神？這就是我想像中的《六弄咖啡館》嗎？長期的睡眠不足，加上每天二十四小時頭腦轉速持續上萬轉，真的有點暈了。

「放輕鬆！」提醒著自己，硬仗才剛開始呢。

2015年3月6日

每天都有太多大大小小的事要處理。拍攝班表、分鏡、對白、服裝……拍攝的時候還要緊盯著monitor，檢查所有不OK的細節。

當導演真的很累，累到一收工就沒電，所以往往側拍組收工時問我今天有什麼心得，我都不知道要說什麼。

心得應該要藏在心裡慢慢體會感受。

不過今天我記得一段超精彩的對話，在上工前的車上，說話的是美少女場記阿哈和美少女副導亞菱。

阿哈：「我今天叫旅館幫我們換床單了。」

亞菱：「為什麼？」

阿哈：「因為我昨晚打死一隻蚊子，在床單上留下了一灘血……」

亞菱：「那換床單的人會不會誤會啊？」

阿哈：「不會啦，因為只有一點點，而且是在枕頭上。」

亞菱：「根據不同的姿勢和習慣，用枕頭可能會引起更多的誤會……」

子雲：「噗嗤……哇……哈哈哈哈哈……救人啊……太好笑了……」

🐛 2015年3月7日

當兵時結識的好友雪碧從臺中來探班，帶了伴手禮慰勞大家，我卻忙得沒有時間跟他們多說幾句話。今天的心情洗了好幾回三溫暖，眞的無話可說，因爲感受很複雜，或許，我只能說：有兄弟眞好。

睡眠不足，這是正常的，我已經習慣秒睡秒醒，這應該是拍片期的常態，拍片愈累、愈辛苦，壓力愈大，就愈應該多講笑話，啾咪！

不知道爲什麼，或許是因爲有太多含意了，「啾咪」已經變成我最新的口頭禪。

🐛 2015年3月8日

拍小綠和阿智倒立的特寫，我在monitor前面很直接地就被打到，眼淚忍不住掉下來，靠！這一個鏡頭眞的有洋蔥，畫面裡兩個人倒立著，滿頭大汗，撐住，全身血液流到頭部脹紅了臉，再撐住，兩人不約而同地相視而笑，我清楚看到小綠和阿智之間的兄弟相挺之情，因爲這都是眞的。關於這一場戲，我原本沒打算營造那麼大的情緒波動，一切都是廖明毅的

陰謀！但這個陰謀果然造成好效果！他說：我們不要喊卡，讓他們兩個撐下去，撐到眞的撐不住，就是「眞的」！

小綠跟阿智撐了多久，我們沒去數，但撐到滿頭大汗、全身都在發抖，而且還拍了好幾次，我想他們一定幹譙在心裡。

收空音是拍電影最美麗最祥和的時刻，因爲所有人都要靜止不動，
讓收音組錄下每個不同場景最基本、最自然的環境音。

小綠和阿智倒立撐在那裡的時候，彷彿全世界都安靜了下來，一切
都凝滯了，只有兄弟之間的熱血情懷一波一波地迴盪在空氣中。

小綠、阿智，辛苦了，感謝你們。

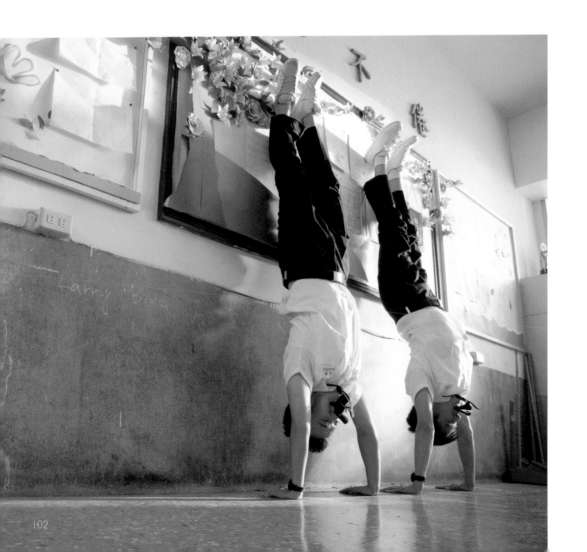

從今天開始會有許多動作和追逐的鏡頭要拍。武術指導龍哥太猛了，怎麼跑、怎麼打、怎麼擋、怎麼摔，他都可以用最精準的指示讓演員們馬上到位。快節奏的動作戲對所有人也是體力上的一大考驗，尤其是演員：小

綠、依人、阿智三人被飆車族追的戲就拍了一整個早上，準備、排練加上拍攝，他們三個跑了最起碼有兩、三公里，還被要求速度要愈來愈快。

但是大家今天反而很high，多不勝數的體能工作，使得每個人的腎上腺素都大量分泌，於是在空檔時不斷互相搞笑、玩自拍。

妮妮第一次在片場過生日，十九歲的妮妮為十八歲的心怡獻上祝福，不但有驚喜的生日蛋糕，還有臺北專程送過來的超好吃泡芙。壽星和導演很自然地被塗上滿臉奶油，我舔了一舔，奶油中帶著汗水的鹹味，嗯，還不錯吃。

拍電影是個非常耗費體力的工作，所以絕對不能讓大家餓著，來探班的朋友都不忘帶來好吃的、好喝的，身為高雄人，每到一區，我就請製片組買附近有名的小吃或飲料請大家，今天喝了木瓜牛奶，吃了便當、蛋糕、泡芙，還有南部特有的薑汁番茄，羨慕吧！

今天還有一個重要的關鍵詞：「內褲」。啾咪。

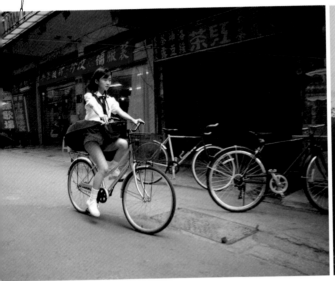

拍攝依人的裙子飛起來，是個對抗地心引力的嚴重技術挑戰，劇組
準備了大風扇、釣魚線，還要測量現場風速和騎車的重力加速度，
結果第一條就順利拍到裙子飄起幾乎完美的速度和角度。天啊！太
神奇了，怎麼可能？為了安全起見，我再多拍了四、五條，結果真
的是人算不如天算，拍的不如用撞的。

最自然的第一次，往往是最完美的。大家都懷疑我寫這一場的心情
很猥褻，但其實內褲是那個鄭老師非要寫進去的，他原本還堅持要
草莓圖案，我只是改成白底、灰邊、彩色點而已。

📷📷📷 2015年3月11日

一整天都在拍一鏡到底的打鬥鏡頭，完全是熱血沸騰。

為什麼血是熱的呢？

因為是新鮮的……

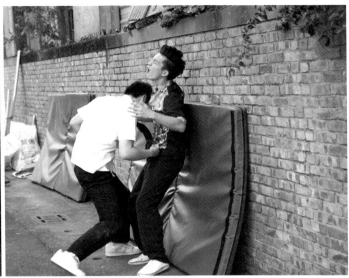

為什新鮮的血就是熱的？

因為剛流出來……

為什麼剛剛流出來的血就是熱的呢？

因為人是有溫度的……

我必須再強調一次，拍電影實在是最痛苦又最爽快的事。

這幾天我一直很不舒服，但是今天突然覺得有點爽。拍電影要比的就是溫度的掌握，而且需要滿腔的創意熱血。因為一鏡到底，而且事先已經排練過許多次，我在現場幾乎無事可做，只能乖乖當個觀眾，為大家的熱血加油。

又是拍到天黑沒光的一天，但還有個

重要鏡頭沒拍到，習慣了，拍戲都是和遺憾奮戰，都是在堅持中追逐。

每天與時間追逐、與光線追逐、與生命追逐、與夢想追逐，我終於明白為什麼我的公司要叫「創意光年」了。

唯有不斷地追逐與前進，跑得比光速更快，堅持得比光年更遠，創意才有被發現的可能。

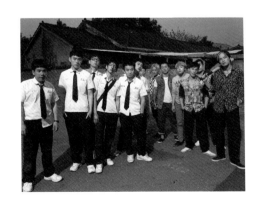

2015年3月15日

羅傑上籃得分的鏡頭NG了二十一次，創六弄拍攝以來最高紀錄，希望下次有機會拍籃球場的戲時，可以找林書豪當替身。

小綠和阿智第一次跳戰舞。

沒有編舞、沒有動作指導，完全是他們兩人排出來的，唉，唉，唉，唉……啊！戰舞的聲音也是他們加上去的。綠智戰舞不是為了挑釁，不是為了炫耀，而是兄弟之間一種什麼都不用說就了了的默契，一種青春與你同在的展示。

天台說再見。

小綠沒有說再見，但是他回頭了，在他心中的某個世界裡，小綠其實還沒長大就老了，他不喜歡說再見，因為他一直在和過去的小綠說再見。

2015年3月16日

早上9:00，下雨了，太陽雨。

天要下雨，娘要嫁人，拍攝進度又要落後，怎麼辦？

飾演飆車族老大的黃鐙輝太可愛了，等雨的時候還不忘搞笑娛樂大家。

「導演，很高興認識你，因為我還沒有交過文青朋友，感謝你讓我演老大，也就是這部電影裡唯一的反派，其實我希望這部電影裡沒有壞人，如果有的話，應該只有我吧！我一定會為你拿下金馬獎最

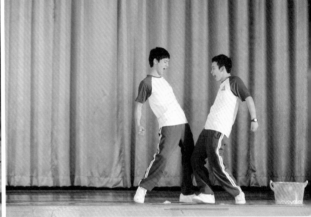

帥壞人獎……」

中午12:50，老天爺聽到我心中的吶喊，天氣由雨轉陰轉晴，一場追逐、叫囂、丟資源回收、摔車、跳戰舞的重頭戲馬上開拍。

一條又一條過，一次又一次跑，一遍又一遍摔，上千個寶特瓶被丟下又被撿上去，為了搶時間，全組人員出動，一次一次地復原。

拍動作戲太投入，總有人受傷，演員

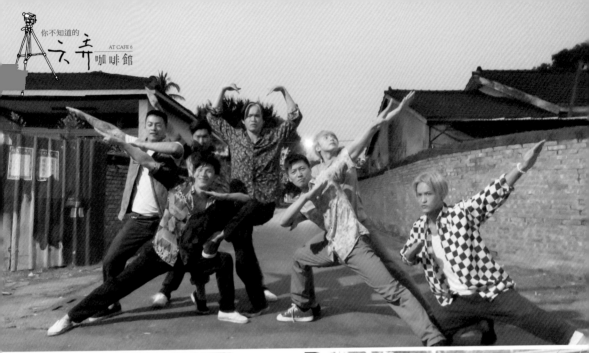

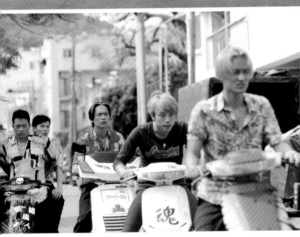
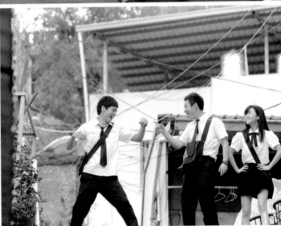

都吞忍下來,為了做到好、做到滿,一次又一次地重複拍攝,這就
是電影人生啊!

又是拍到沒光的一天。據說飆車族原本要集體自拍一段國台語混音
版的《六弄咖啡館》飆車rap,可惜看不到了:

「嗶嗶嗶!阮是港都青春無限夢幻騎士團,要請你到《六弄咖啡
館》,喝咖啡,把七仔,跳恰恰,練肖話,談戀愛,定孤支,哇哩
勒就愛請你看電影,哇哩勒就愛請你喝咖啡,啊⋯⋯水啦!」

請用台語發音，喝咖啡和定孤支有押韻喔。

有人說拍電影就像混幫派，那可是我小時候最大的夢想之一（可惜身體太瘦弱一直混不進去）。我想到私底下幫了六弄電影很多忙的好友阿忠，他小時候騎著名流125，拿著大旗衝上西子灣旁近50度角的陡坡，那帥氣耍酷的形象一直在我腦中揮之不去，

而今他已經是兩個女兒的好爸爸了。

《六弄咖啡館》裡面沒有壞人，有的僅是人生的回憶和寫照。那些被我放在故事裡產生衝突的角色，都是好人，勇於面對自己人生軌跡的好人。

《六弄咖啡館》裡面的壞人，應該只有我一個吧！

 2015年3月17日

一天有二十四小時，其中大約有十個小時有充足的自然光。

等光、追光、搶光是最可怕的事。

一千多個鏡頭，要在一個半月內拍完，平均一天要拍二十個以上的鏡頭。

我不怕熬夜、不怕加班，我怕的是時間不夠。

一部電影有一定的預算，但是預算不會隨著變化改變，期待好天氣卻下雨，期待陰天又出大太陽，我不怕老天爺變化無常的氣候，我怕的是不可控的現實。

計畫永遠趕不上變化？是的，「時間」和「現實」，第四弄和第五弄同時擺在我面前。

📽 2015年3月19日

決定放棄大樹鐵橋，尋找替代場景，昨天去了臺南的秋茂園，已經是荒草蔓蔓，蹤跡不可考。今天一群人在豔陽下來到大立百貨頂樓的空中遊樂園，這是高雄在地五、六年級生的兒時重要回憶，三、四十年來，幾乎沒有什麼大變化，只是四周的高樓一棟一棟地冒出來，原本的天際線已經不是記憶中的高雄。一般來說，戡景就是四處看看，和攝影師討論可能的鏡位，而且要配合場景調整動作和對白；今天戡景我卻只想做幾件事，爬上最高點，好好地環視四周在新舊時空交錯中不斷變化的高雄，玩玩海盜船、碰碰車、旋轉木馬，感受一下小綠、阿智、心蕊、心怡四人在此約會，將會發生什麼好玩的事。

年紀一把了，能夠再次體會海盜船、碰碰車等復古級的遊樂設施，好玩。

修改劇本，不好玩。

2015年3月20日

拍心蕊在宿舍裡的哭戲，我充分體認到自己有多弱，弱到無能為力的感覺好深、好深。

卓靈問我：「導演，你希望李心蕊怎麼哭呢？」

我說：「不用擔心，不用考慮怎麼哭，妳就是李心蕊。」

我心裡預設的是一種壓抑的哭法，但或許是因為我的個性，又或者我顧慮太多，我一直在猶豫要講到什麼程度，如果講得太多，會不會限制了她

表演的可能，於是我有所保留，可偏偏她又需要我告訴她更多訊息，所以在這場哭戲的磨合上，我們兩個都花了很大的力氣。

第一條哭了兩分多鐘。

能想的辦法都試了，我放音樂給心蕊聽，也給她看一些悲傷的文字。

第三條哭了三分多鐘。

當導演真的好殘忍，為什麼要弄哭演員？

在技術層面上，廖明毅提醒我，如果是壓抑的哭法，剪起來會很弱，我只好採納他的建議，再拍一條。

第四條，哭了八分多鐘。

可憐的卓靈，哭了一整晚，壓抑著，還要真實地、自然地、放縱地哭，我覺得當導演真的真的很殘忍。

原來我如此地不堪一擊，不知道這種事能怎麼練，可能要問很多人或重新投胎，看會不會比較有能力做抉擇吧。

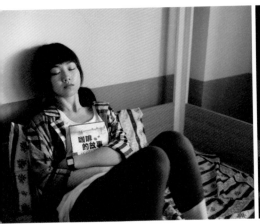

拍完了心蕊一個人躺在床上哭泣，心情down到谷底，接下來要拍的卻是心怡掛阿智電話的戲，反差好大。想了很久，爲了更有戲劇效果，我們決定讓心怡一邊敷面膜一邊講電話（原本還想要試試一邊摳腳皮，一邊吃零食的），結果因爲面膜一直掉，心怡一邊調整面膜，一邊面對阿智的電話騷擾，還要神回答地掛掉電話，然後若無其事地繼續自己的美容過程，等我喊卡時，全場已經憋不住笑成一團。可愛的妮妮不但爲戲剪掉多年的長髮，就算流口水、擠事業線，她也不排斥，這一場她忍痛大方扮醜，還專業地要求再來幾條，愈拍愈自然、愈好笑。希望歐陽爸爸手下留情，不要開記者會控訴我，妮妮第一次拍電影，能有這樣的氣度和心態，完全不做作，代表她眞的很有演戲的天分，請大家要多給她幾個讚！

哭了一整晚，也笑了一整晚，人生總是悲喜交錯，每天的心情都是忽冷忽熱、又痛又爽，希望這樣強烈的情緒起伏對身心健康有幫助，大家不要心理感冒才好。

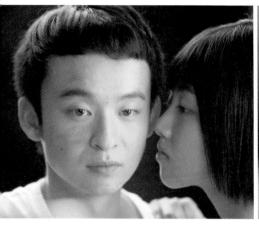

小說裡，小綠和心蕊並沒有親親，也沒有接吻，一切留給讀者自己想像。而在電影裡，一場吻別卻可能有上千種拍法。創作小說時，寫一個「啾」字用不到一秒鐘；而拍攝電影中一個蜻蜓點水式的親親，最少要拍兩、三個鐘頭。沒想到吻戲這麼難拍，除了情緒要到位、要自然不刻意，還要配合鏡頭、鏡位、燈光、格數、焦點、角度，當演員真的很辛苦，也很厲害。

我刻意不事先排練，我知道他們做得到的，我想讓他們試試看。小綠和心蕊果然厲害，現場有七、八十人圍觀，他們卻表現得彷彿全世界只剩下他們兩個人，那不經意的親吻，讓所有人完全籠罩在幸福浪漫的戀愛氣息中，心中不約而同一起哼起了學友哥的〈吻別〉。

為了掌控進度，我、明毅和又年一直是按計畫拍攝，面對高中時期結束的這一場，卻忍不住要加鏡頭。一個panter從高處拍著門外的小綠，往下pan到門後的心蕊。青春、幸福、浪漫、感傷……所有的文字和語言都不足以描述。

只能說真的好好好看，太好看了，所以說三次吧！

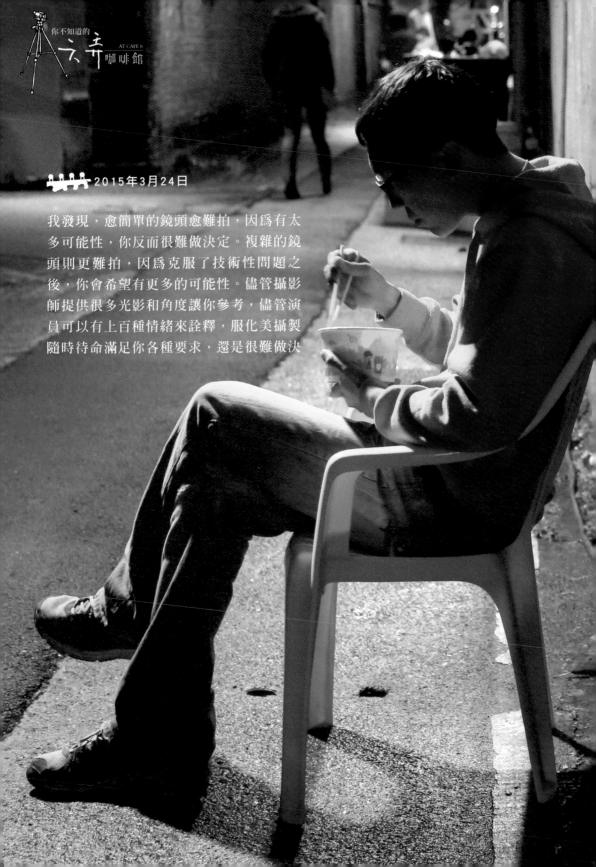

2015年3月24日

我發現，愈簡單的鏡頭愈難拍，因為有太多可能性，你反而很難做決定。複雜的鏡頭則更難拍，因為克服了技術性問題之後，你會希望有更多的可能性。儘管攝影師提供很多光影和角度讓你參考，儘管演員可以有上百種情緒來詮釋，服化美攝製隨時待命滿足你各種要求，還是很難做決

定。或許是個性使然吧！我就是一個不喜歡做決定卻又一定要自己做決定的超級龜毛創作者。許多導演能夠自在地享受喊出OK時的樂趣，我卻覺得很痛苦，因為我一直在想：這樣對嗎？會不會有更好的選擇？

我問可愛的導演組美女們，我這樣是不是很機歪？她們說不會，就是因為這樣才能當導演。

嗯嗯，謝謝妳們的安慰。從開拍到現在，幾乎沒有任何一個鏡頭是我寫劇本時想像的，拍攝快一個月，撞牆了，我發現六弄不只有六道牆要撞，而是每天都有很多道牆在面前等你衝破……

答案已經很清楚，最大的敵人往往是自己。而我就是《六弄咖啡館》的第六弄。

2015年3月27日

硬仗中的連續硬仗，無論是技術上的、體力上的、壓力上的、情感上的超級硬仗，從今天開始。

中午的烈日晒在每個人的身上，幾乎要烤出一斤人油，各式各樣的防晒用品和工具紛紛出籠，奇怪的是，有人愈晒穿得愈少，有人愈晒卻包得愈緊，一半的人包得像恐怖份子，一半的人脫得像剛獲得自由的囚犯。

我媽來探班，應該說是來看我在變什麼蚊子，從小到大，她一直沒有機會搞清楚我在做些什麼，我寫小說時都是一個人躲起來寫，出書了她還會偷偷去買來送給朋友，拍電影最起碼讓她可以看看兒子正在「工作」的樣子，雖然這奇怪的工作離她原本期望的正當職業好像差很遠。

為了要等光，下午的節奏好像沒那麼緊，難得大家可以吹吹海風、踩踩沙子，體驗一下拍電影少有的悠閒寧靜時光。拍完小綠和阿智在海邊討論遠距離戀愛的對話，攝影機擺定位，等待魔幻時刻（magic hour）的到來。魔幻時刻指每天日出或日落時短短的幾分鐘時間，因為陽光的照射角度，可以拍出最美、最自然的光影和魔幻般的色彩。小綠在魔幻時刻中，一個人看著海，緩緩走向海邊；小綠和心蕊在魔幻時光，手牽手一整晚，感受兩人之間一種熟悉的感覺，一種歸屬感。

煙火很美，小綠帶著微笑哭了，心蕊也笑著忍住眼眶裡的淚水，我也忍不住掉下眼淚。在最後一句「那當然」之後，他們手牽著手看著煙火，「好漂亮啊！」小綠大聲歡呼，奇幻的天光和絢麗的煙火映照下的兩人背影，美得無話可說。

對我來說，小說中的每句話、電影中的每一格、人生中每一個心動

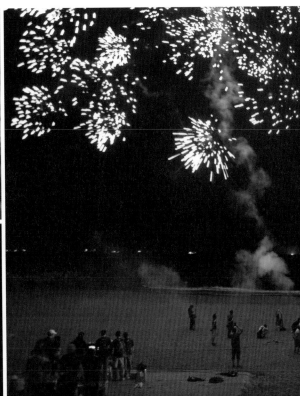

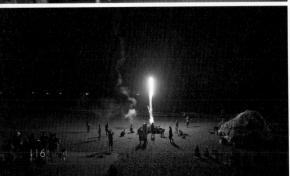

的利那,都是魔幻時刻。

人生啊!那當然……

今天晚上,是個又哭又笑、淚水滿盈的魔幻夜晚,面紙都不夠用了,全劇組的眼淚加起來可能濕透了一大片沙灘,一點都不誇張。

沒想到揪心一次還不夠,我被更強力打中的,是拍完煙火場之後,接著拍小綠最後一次騎摩托車載心蕊的那一場。昏黃的路燈下,小綠騎著摩托車往前,心蕊抱著小綠,兩人都無話可說,或者是什麼都不用再說。

我要求小綠不要有任何的回頭跟表演,甚至希望他不要有任何表情,因為兩個人之間的洶湧,會讓觀眾直接讀到一個訊息:再也沒有這種機會了,這可能是我們最後一次在一起。在這樣的夜晚,心蕊這樣抱著小綠,兩個人什麼都沒有說,卻有一種不捨和遺憾,或許人生就是這樣,一切都不能盡如人意吧!

無言的感傷,比任何的燦爛都更真實。

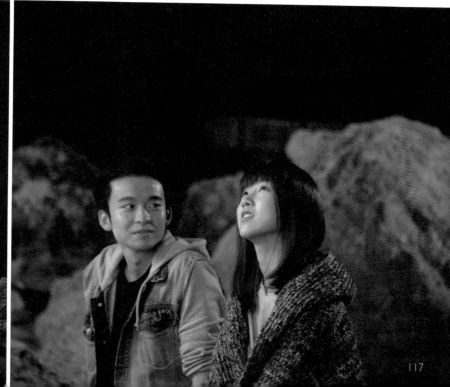

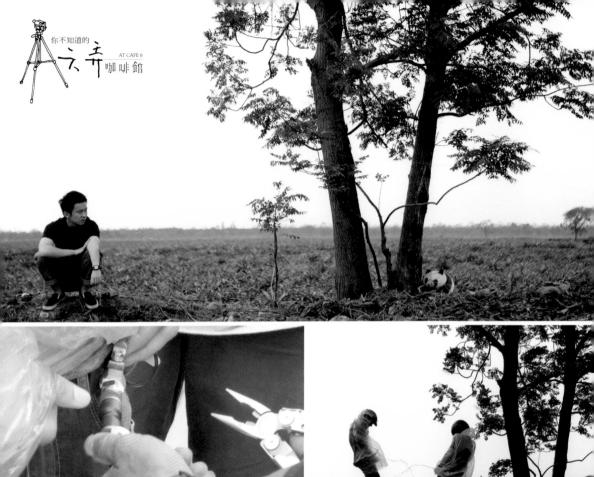

早上4:30收工。

回到家，天色已亮，腦子一直轉著，昨天有哪些鏡頭沒拍好、今天有哪些鏡頭要拍，逼自己躺下來，秒睡，兩個小時之後秒醒。

11:00中央飯店出發。

今天將是奔波的一天，風雨飄搖的一整天。

屏東縣枋寮鄉132號鄉道拍小綠和阿智在風雨中尿尿，四周是一望無際的鳳梨田，一棵孤伶伶不知名的樹（希望電影上映後，這棵樹可以叫作小綠阿智尿尿之樹），樹下一隻被遺棄的熊貓布偶（勘景時它就已經在那兒，沒想到拍攝時還在，我們決定保留，讓它入鏡，請仔細用力看），旁邊卻是近百人的大陣仗：吊車、水車、鋼架、超級大風扇，全都是為了在酷熱的陽光下製造颱風天的效果。「法櫃」是專業的風雨特效公司，大到象神颱風的暴雨，小到小綠、阿智的尿液，他們都可以搞定。

今天又學到一招，將綠茶灌入長條氣球中，綁在演員腰上，接上細長透明水管，夾上夾子當開關，就是最簡單有效的尿尿裝置。

不用事先排練，直接來，讓他們兩人盡量玩，雖然因為技術問題一直NG，但是小綠和阿智倒是玩得很開心，兄弟就是一起騎車遠征臺北、一起在風雨中尿尿、一起吶喊、一起……

傍晚搶拍兩人騎車北上的畫面，沒光了，哭哭。

晚上轉移岡山，拍地下道淹水。

明毅挺我到最後一秒。搭最後一班高鐵回臺北準備明天結婚，臨走前還特別提醒哪些技術問題要注意，今晚起，我要獨自奮戰到高雄部分結束，有些忐忑，有些感動，在人工製造的狂風暴雨中，默默地恭喜和祝福他，以後一定還要一起拍電影。

你不知道的
六弄咖啡館 AT CAFE 6

2015年3月29日

淋了一整天的雨，吹了一整天的風，收工時已經是凌晨3:30。薄薄的雨衣根本擋不住風雨，小綠和阿智全身濕了又乾，乾了又濕，收工了，所有人才突然發覺自己已經冷到發抖。心疼、激動、感謝，《六弄咖啡館》，我只是有幸成為作者、編劇和導演，真正成就這部電影的是你們。

又是秒睡秒醒，9:00出發，屏東縣箕湖大橋繼續下雨，繼續奮戰。我並不後悔寫下小綠和阿智颱風天遠征臺北的熱血情節，只是苦了劇組每個成員：在monitor看見空拍機飛過高屏溪，兩人在風雨中快速奔馳，心中甚至已經響起將來才會發生的重金屬配樂，這是心碎前的熱血高潮，是小綠人生中最光輝的一天，是兩人兄弟情誼的無限揮灑，我相信這一切都是值得的。

夜以繼日，繼續轉場。

在左營的中油宿舍拍小綠和心蕊看完電影回家的一場戲，真的拍到快要崩潰了，因為大概只有兩個小時的時間，卻要拍七到八個鏡頭，應該是大家都太累的關係，感覺又要撞牆，我不但沒有時間仔細調整表演，加上場地的壓力和太多無法處理的變數，拍到快要罵人。我不想在片場發脾氣，卻狀況不斷，一下子穿幫，一下子不連戲，我終於忍不住發飆了，只能摔手機，幹譙我自己。

為了要達到拍攝的要求與目標，在極大的壓力下要克服自己的情緒，反而變成最難的一件事，雖然不應該，但我還是發飆了，回家之後想了很久，要怎麼避免這樣的情緒再發生？被自己的情緒影響不但會影響進度，可能還會致使我無法全面性地思考下一個鏡頭，而只是被情緒拉著走。

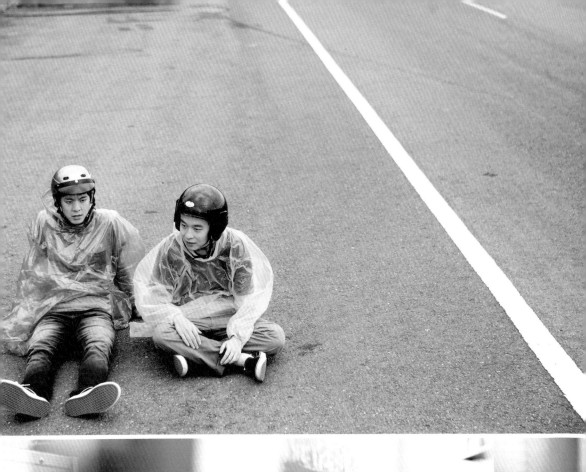

大家都說導演在現場
一定會罵人，我知道
那些壓力會讓一個
人的情緒瞬間滿到極
限，但我不想當一個
會生氣的導演，不想
罵人，包括罵自己，
我想我還要再練一
下，如果還有機會拍
電影的話。

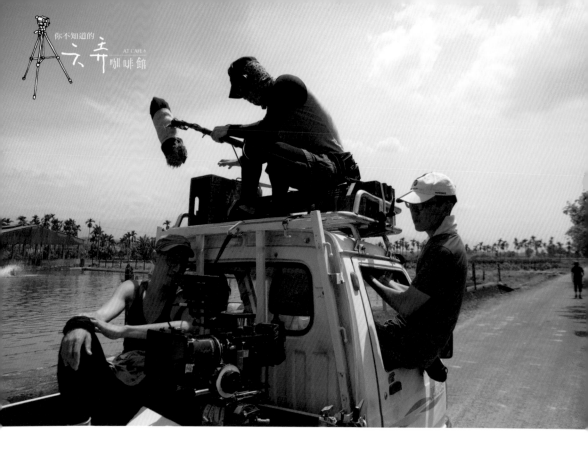

2015年3月30日

原本劇本寫的是四個人開著死你全家號去大樹鐵橋玩，對我來說，大樹鐵橋是青春時期很重要的一個回憶，但是現在的大樹鐵橋已經加了很多保護措施，和二十年前的記憶完全不一樣，所以我們決定換場景。

一邊拍戲一邊改劇本一邊找場景真的很令人不安，我們找了海邊沙灘、遊樂園，最後我和明毅討論了很久，決定讓他們出去玩，結果沒能到目的地，卻比真的到目的地好玩！抓牛蛙、打泥巴戰，這麼青春的事情，連我年輕的時候都沒做過啊啊啊啊啊！

這靈感其實來自李安導演的電影《胡士托風波》，雖然我們因為場地的限制，沒有辦法像《胡士托風波》那樣滑泥巴，但我們就讓他們盡情地玩，結果效果出奇得好。這也許是一個無心插柳的結果。

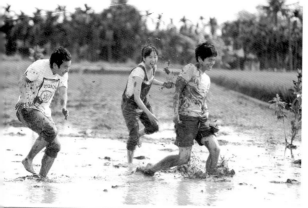

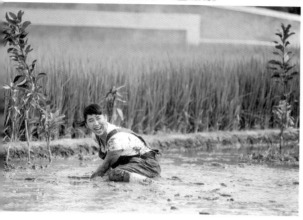

我用了很多無聊的鏡頭來表現他們正在無聊，我覺得我把這些無聊的畫面拍得滿好的，因為真的很無聊。哇哈哈哈哈！這就是我要的效果。無聊到

一個極限，後來玩得更開心的反差會更好。

我想給觀眾看到一般青春片看不到的「髒」，真實的髒，因為青春對我來說有很多混亂的、不規則的變數，而這些混亂和變數也是最真實的，我之所以喜歡這場戲，或許是因為這一場泥巴戲中有很多隱喻，因為發生一些壞事情，得到了一些好結果，反而會愈來愈喜歡壞事情，但是陷在壞事情的過程當中還是太慘了！

連續四天，我總計睡不到七個小時。體力還撐得住，但意志力卻很慘，很慘也不算壞事，我被操出許多心得，包括相信自己、相信你的工作夥伴、相信一個在你心中迴盪的故事一定會被完成。

2015年4月1日

今天是愚人節，補拍第二天沒拍好的「綠色過場」。

所謂綠色過場，就是用一組短鏡頭和聲音的組合，呈現關関綠每星期搭火車去看李心蕊的前導鏡頭，其中包括：

△ 阿智頭被巴頭一下。（小綠：拜～

△ 剪票。（喀嚓聲）

△ 火車快速通過小綠眼前。（火車聲）

△ 小綠睡著打呼著。（打呼聲）

△ 惹怒的狗。（汪汪聲）

△ 咖啡館的門被推開，門上鈴噹響。（叮叮聲）

之所以叫作綠色過場，當然是為了紀念小綠。我希望在整部片子中，綠色過場可以反覆出現，短短幾秒鐘的鏡頭，像某種刻意隱藏的主旋律一樣，隨時喚醒六弄故事中對愛情的記憶。人生有很多記憶點，不見得是歡喜或痛苦的時刻才值得記憶，往往是生活中不經意的某一剎那，伴隨著某種聲音、動作或氣息，組合成人生最重要的意念和軌跡。

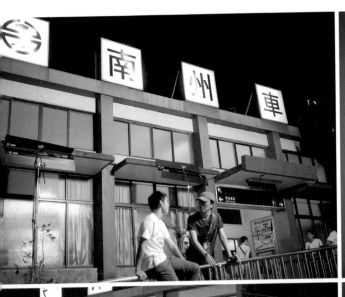

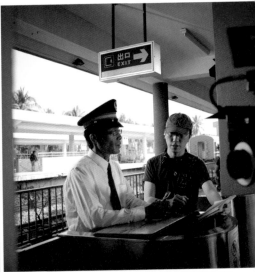

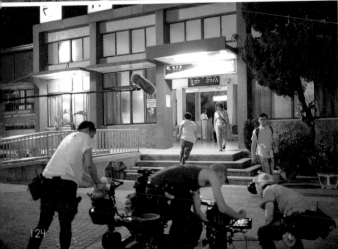

這就是小綠的大學生活，當別人忙著參加社團、旅行、聯誼、泡妞，他卻只有打工、買車票、打工、買車票；當別人收集球員卡的時候，他在收集火車票：小綠不畏辛苦地突破距離，管他是異地戀或遠距離戀愛，為了可以看到心蕊，他樂此不疲。

距離是什麼？三百六十公里有多遠？三百六十五天有多久？

六弄有太多太滿的情緒在裡頭，我不善於也不喜歡解釋自己的作品，但是對於這部電影，我真的很想拍好它，好到每一個鏡頭、動作、聲音、光影都是情緒，好到一張車票、一聲喀嚓，都成為你我的人生記憶點。

因為這樣才對得起小綠，這位被我判定死刑的故事人物。

我要讓小綠在綠色過場中活起來。

賈柏斯說過：「Stay hungry. Stay foolish.」很多人翻譯成：「求知若飢，虛心若愚。」

我比較喜歡直譯，送給小綠：「持續餓著，持續笨著！」

🎵🎵🎵🎵 2015年4月5日

KTV內美女如雲，杯觥交錯。這是小綠父親的的場子。

拍到第二十二天，昨天晚上請劇組的造型師幫我剪一下頭髮，因為我覺得我要再加油，當你摸到自己的頭，就會提醒自己，我頭髮不一樣了，那麼我自己也要不一樣了，這是一種提醒的感覺，所以，我會再加油的。

明毅歸隊了，幾天不見，還是一身黑色帽T，還是一樣的酷，只是變成了已婚男人。

明毅：以後要多寫一些養眼、賞心悅目的戲，攝影師就不會累了。

子雲：這裡面有你的菜？

明毅：我的菜是我老婆，我現在只能這麼說。

子雲：好可憐，哭哭……

廖太太，為了《六弄咖啡館》這部電

影而耽擱你們的蜜月，聰明的廖明毅一定會想辦法好好補回來的，我代替他向你保證。

電影史上敢燒錢的幾個人，除了《英雄本色》中的小馬哥之外，應該就是小綠了。那維勳演的綠爸，居然和董子健演的小綠出奇得像。我從來沒有想過我居然有機會拍出衝擊力那麼強的一場戲。

加油！小綠！這不是悲劇，不是要挑戰父權，而是要在命運的漩渦中叫出一聲吶喊，找到一個出口。

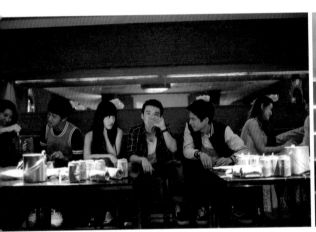

2015年4月7日

我覺得我可以獨立拍電影了，因為我一步步了解這頭怪獸，也漸漸可以面對牠、駕馭牠，而之前所有的不安逐漸退去……

轉場臺北之後，高中時代的戲已經大致拍完，臺北陰冷的天氣，似乎在述說著小綠苦戀的開始。我覺得自己愈來愈進入狀況，我也愈來愈擔心小綠和心蕊太進入狀況。

為了集中場景，我們必須跳拍不同場次的劇情，小綠和心蕊每天都要面對極大起伏的情緒變化，早上拍的是久別重逢的溫馨，下午是情不自禁的吻，晚上可能就是心碎的離別；我擔心他們陷在複雜矛盾的情緒中出不來，會受傷的。在這個心蕊打工的咖啡館裡，他們經歷了兩人之間愛情最甜美也最傷痛的時光，但是子健和卓靈的心理承擔實在太強大了，強大到我不忍和不捨。子健和卓靈已經超越了「表演」，他們用生命呈現《六弄咖啡館》最核心的情感，他們用最真實的心靈觸動所有觀眾，我必須再說一次：子健，你就是小綠；卓靈，妳就是心蕊，不用擔心，《六弄咖啡館》因你們而存在。

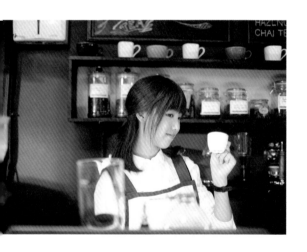

該死的第78場。

「我與妳同在！」

「你不在！」

拍得心都碎了。

綠媽告別式。場景搭在年代久遠的中國製片場，頹蔽凋零的建築物，牆上的舊海報間雜著噴漆塗鴉，仍可以想像臺灣電影過去的風華年代。我正在拍電影，是的，我的話愈來愈少，愈來愈專心在monitor上，甚至開始忘

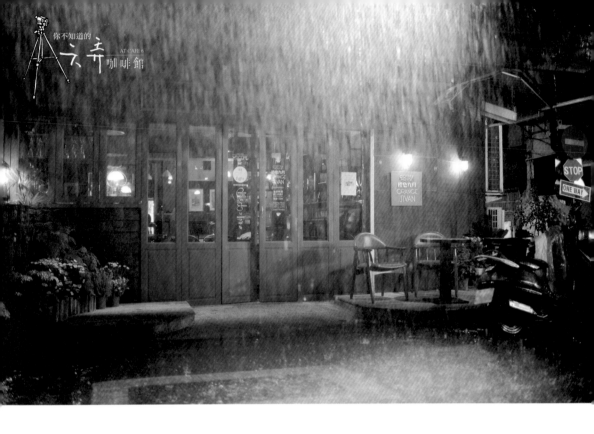

記我在拍電影,反而覺得自己是在重新經歷人生一段曾經有過的回憶。

雨斷斷續續地下著。小綠和阿智一次次地扭打著,小綠終於放聲大哭,我又跟著哭了。側拍組請不用記錄,我自己承認,身為第一個觀眾,我笑了許多,也哭了許多,不計其數,我必須拍出能打動自己的電影,才能打動所有人。

但是今天不一樣,荒草蔓蔓的製片場有許多紅火蟻,當牠們爬在我身上叮咬我的時候,我卻屏住呼吸,忘了撥開身上的螞蟻軍團,因為眼眶裡含著淚水,所有的心思停留在小綠和阿智雨中的剪影定格中,一動也不能動。

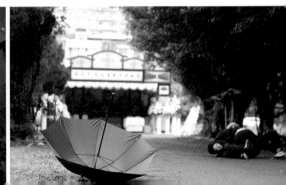

當導演是要下地獄的。

電影其實是假的,因為一切都是設定好的,包括演員什麼時候要走進來、笑多少、速度多快,或者做什麼動作,可是哭就是真哭了。

這個真哭必須是真實的,而且得非常用力,因為這是真實生活中會碰到的東西,我很驚訝地發現一點:拍哭戲的時候,我在monitor前面看到的居然不是我設計的,而是真的,這就是演員不可思議的能量,把戲演到成真。

但憑什麼要這些演員在我的故事當中,用我的設定來感動所有人,他們其實可以很快樂的,憑什麼我要他們哭他們就要哭?就好像一個很任性的上帝在做一件任性的事,難道這是導演的角色?對於演員,我還是會於心不忍、過意不去,難道是我太嫩了嗎?無論如何,現在的我覺得當導演應該是要下地獄的,我說的只限於我自己,別的導演應該不會。

阿智挨了小綠一拳,碰一聲打在鼻子上,這不是套招,而是真的打到。問柏宏要不要休息,他說不用,因為擔心等一下會腫起來不連戲。我願意下地獄!如果可以替他挨這一拳的話。

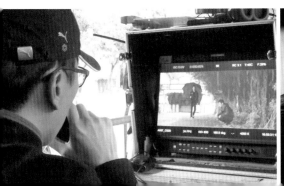

2015年4月13日

晴天霹靂！

因為太驚嚇了，所以沒什麼好說，連「人生啊！」的感慨都應該要消音。唯一能解釋這種事會發生的，只有莫非吧。

根據「莫非定理」：

1、任何事都沒有表面上看起來那麼簡單。

2、所有的事都會比你預計的時間長。

3、會出錯的事總會出錯。

4、如果你擔心某種情況發生，那麼它就更有可能發生。

5、電影唯一比人生還精彩的地方就是可以「重拍」。

第五條是我自己加的。

梁小姐，終於拍到梁小姐了。

在六弄小說裡，梁小姐是「我」，是第一人稱說故事的人，也是聽老闆說《六弄咖啡館》故事的人。我刻意地讓梁小姐單純，讓她的人生故事和《六弄咖啡館》的故事保持距離，只用對白來表現梁小姐的個性；但是在電影中，為了讓整個劇情更自然、更有生命力和可能性，讓故事和故事有更多的相互映射，我把梁小姐塑造成一個面臨遠距離戀愛，生活和情感都在迷茫狀態的現代城市OL。這個角色的挑戰度真的很高，沒有太多的衝突，卻要在單純的生活片段中呈現複雜的故事蘊涵。於是，雨又下了，梁小姐在一連串的不順之後又哭了，這部電影似乎充滿了淚水和雨水。我又讓演員淋雨，我又讓演員落淚了。

張榕容飾演的梁小姐讓人驚艷，除了她長得太美之外，完全沒有可以挑剔的地方。雖然在電影裡，因為篇幅的限制，梁小姐這個「我」的角色，並沒有被重點強調，但是她恰如其分地融入角色中，尤其是她和大寶哥（戴立忍飾演的老闆）之間的對話，甚至連她不說一句話，一個人開車在城市

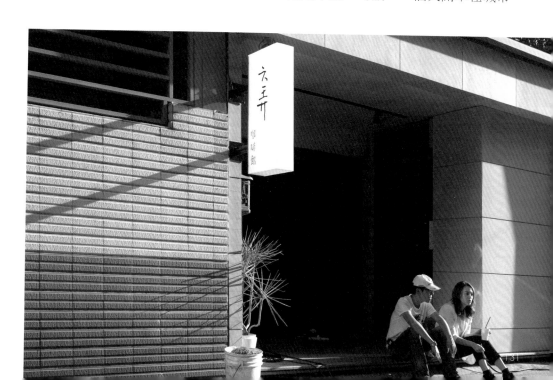

中遊蕩,舉手投足、眼神流轉之間處處都是戲。

梁小姐啊,寫小說的時候,我一個人扮演著梁小姐,同時也扮演著小綠、阿智、心蕊、老闆、心怡……拍電影,我發現我誰都無法扮演(雖然他們都說我很愛演,我只是用最直接的方法和演員溝通而已,哈哈),演員才是電影的靈魂,他們奉獻自己的生命力、成就了這部電影,而我只是一個將他們聚合在一起,表現出這個故事的導演,我發現我的角色愈來愈清楚了。

「他把愛情和親情放在心裡最重要的位置,所以當這兩件事一旦出了什麼差錯,他就像靈魂去了幾魂幾魄。」

這是六弄小說中,梁小姐最後的幾句話,是她對小綠的評論,也可以說是小說作者「我」對六弄故事的感嘆。

「我也得回去面對我的人生了,謝謝老闆,晚安。」

這是電影中梁小姐最後一句對白。

恭喜妳,梁小姐,超越了小說,超越了電影,走出了自己的人生。

📽️ 2015年4月29日

小綠家的月曆停留在1996年4月,快二十年了!

📽️ 2015年5月7日

大寶哥實在太神了,超越我的想像,一拳打到所有人,我代表六弄劇組、讀者、觀眾,向你致敬!

拍攝期進入尾聲，一切漸漸變得自
然順暢起來，整個劇組好像已經一
起拍過十部電影一樣地有默契，許
多事似乎不用溝通，大家都可以心
領神會，開拍當初的不安全感似乎
默默地、很自然地就離開了拍片現
場，我想起我和製片人趙毅（趙總
人如其名，是個非常堅毅的人）之
前的一段對話：

趙總：子雲，導演要給演員安全感，
是否他們的不安全感，來自你的不安
全感？

子雲：我的不安全感來自你的不安全
感。

趙總：我的不安全感來自市場的不安
全感。

子雲：是的，我會找一個方法，讓所
有人都有安全感的。

趙總：什麼方法？

子雲：把電影拍完。

Yes, I will……

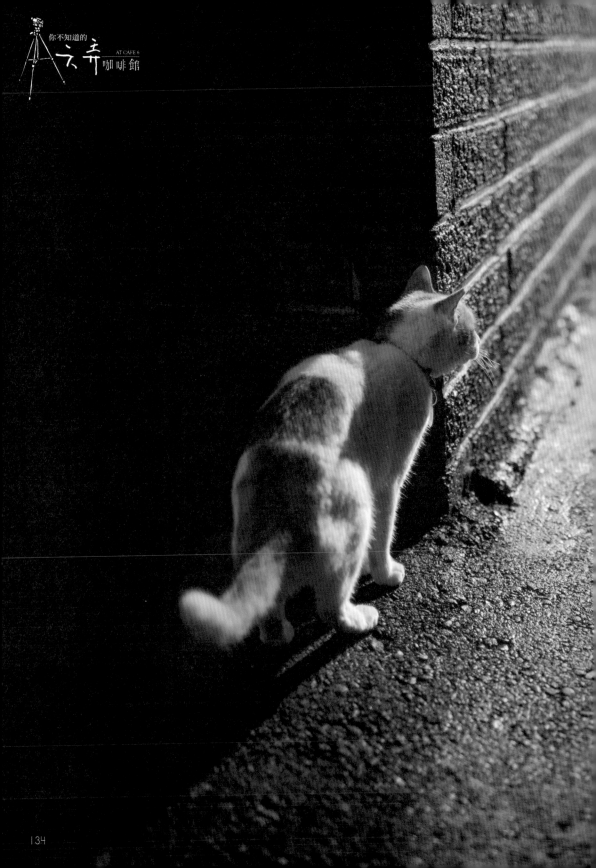

監製劉杰導演曾經告訴我，電影就是呈現一個導演的世界觀，你得要思考，你的世界觀是什麼、你將如何創造這個電影世界。

非常感謝劉導對我的信任和鼓勵，但是我的世界觀是什麼呢？或許我的世界觀就是必須透過一個充滿不安全感的世界來呈現？我只能確定一件事：六弄的電影世界，在我生命中這珍貴的十年中，不斷地被想像、被建立、被瓦解而後又被重組，最後將被「你和我」共同實現。因為電影的世界需要觀眾才是完整，我的世界觀將融入你的世界，而那將是一個什麼樣的世界？現在去研究還太早，也沒必要，因為當電影播完、觀眾走出戲院的那一刻，你我都會發現：我們或許有不同的人生，卻有共同的青春，我們正活在同一個世界中，奇妙吧！

曾經有人問我，拍《六弄咖啡館》想創造些什麼？想得到些什麼？我想了很久，回答是：「一種方便吧！」

其實沒那麼複雜，不是金錢或權力上的方便，而是一種很簡單的說故事的方便，一種和充滿不安全感的世界溝通的方便，一種和觀眾一起為人生或感動或啟發或改變的方便。

在《六弄咖啡館》的場景裡拍小綠貓，拍得很開心，牠應該是整部電影最重要的隱形角色吧？鏡頭看著牠，牠看著鏡頭，沒有人語或貓語的對話，只有最自然的神奇交流，真希望可以變成小綠貓，用最真實的眼光來看世界。

你不知道的
六弄咖啡館
AT CAFE 6

殺青了，謝謝大家。

我應該要五體投地，謝謝所有和六弄產生任何關係的任何人。

如果可以，我願意我的人生停留在《六弄咖啡館》的每一個定格裡，與你同在。

殺青酒上，侯孝賢導演來了，我嚇了一跳，天啊，是侯導耶，侯導本人就坐在我旁邊，我有很多問題想問他，因為剛拍完，有一大堆的心得和疑惑，我問了一些很蠢的問題，蠢到我都忘記我問些什麼了。

侯導說：「你不用在意那些，那些都不重要，看戲嘛，看戲，電影就是戲……」侯導說他曾經拍一場麵包店的戲，他跟攝影師溝通之後就拍下去，結果居然所有去買麵包的客人都不知道正在拍片。

「最生活化的東西，是最難的，也是最真、最好看的。」

侯導說完了之後，我就知道我不用問了，再問下去就是笨蛋。從侯導的話就可以感受到他的高度，誰敢說拍電影真的不用太在意？

「看戲，電影就是戲。」這句話一直在我心裡盤旋不去，好像看到神的感覺，侯導的氣場真的很可怕、很強大。

殺青酒，想也知道導演絕對會被灌酒，我不怕醉，怕的是不捨和難過。

因為我喜歡劇組的每一個人，不管哪一組的人，我都盡可能地知道他們的名字或是外號，他們是來「幫」我的，你可知道這些「幫」對我有多重要。我完成這部電影，拍完了，來幫我的這些人，每個人都有下一個目標，要去幫別人完成其他電影，心裡突然有一種感

覺，「要不，我快點再寫個故事，你們再來幫我一次，好嗎？」

殺青酒這晚，我一直強迫自己開心一點，到處主動敬酒。希望能掩蓋一些離別的傷感，結果續攤去KTV時，我還是哭了。一個人坐在角落裝醉，其實是在哭，哭完了之後，他們問我怎麼了，我就說沒事，好暈好暈，來吧，繼續喝，結果真的喝醉了，還被劇組同仁送回家。

如果你要我用一句話概括《六弄咖啡館》，我還是會那樣回答：「人生啊！」如小說，如電影，如六弄！

2015年5月15日

醒來之後，發現四周好安靜，發現今天沒有通告，一下子不知道要做什麼。

回到熟悉的電腦桌前，我在我的臉書寫著：

「感謝不完的。」心裡這麼告訴我。

你們情熱地走進我的人生，浩大工程完成之後，各自奔逃去了。

我以為我撐得住的，昨夜的某個時刻還是濕了眼眶。趁沒人看見的時候偷擦去眼淚有點娘砲，但其實我只是想一直都是笑著跟你們說再見而已。

參與六弄的每一個你都值得我深深向你一鞠躬。

但我真這麼做的話就多了。

為了一鏡過，不再拍下一個take，就讓我把鞠躬留在心裡吧。

「感謝不完的。」

「那……我一直愛著你們吧。」

137

你不知道的

六弄咖啡館

AT CAFE 6

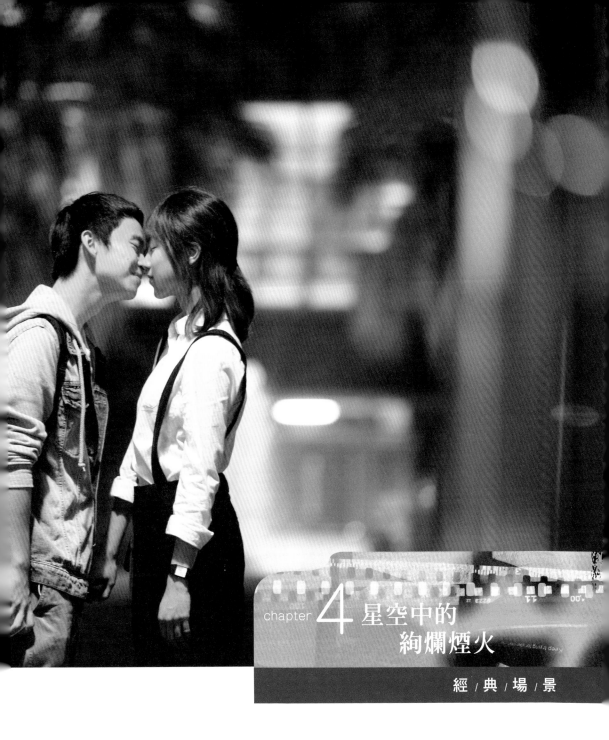

chapter **4** 星空中的
絢爛煙火

經 / 典 / 場 / 景

人生不會永遠驚濤駭浪，電影也是，
青春的痕跡偶爾輕輕地滑過，偶爾或喜或悲，撥緊你的神經。
不管或甲意或甜蜜或傷感，有些情景，有些對白，
永遠深植人心，是記憶中的亮點。

電影的魔力將文字轉化成影像，讓想像聚焦為真實，所以我們都喜歡看電影，電影讓故事成為經典。

身為作者，我不敢說《六弄咖啡館》是一本經典小說，但我卻偷偷地希望《六弄咖啡館》是一部經典電影，因為經典代表被放在心中，代表好看、被喜歡而不被歸類或定義。

《六弄咖啡館》是悲劇還是喜劇？

《六弄咖啡館》是校園青春純愛小清新電影嗎？

《六弄咖啡館》是賣座大片嗎？

很抱歉，這些問題，我真的無法回答，因為我只在乎你喜不喜歡。

喜歡的話，就是經典，不喜歡的話，我很抱歉而且應該要慚愧。

有一種經典電影是好看到你會一看再看，例如《阿甘正傳》或《蝙蝠俠》系列；有些經典則是好看到你看過後會不忍再看的，例如《不存在的房間》。我不知道《六弄咖啡館》將會屬於前者或後者（嘿嘿，超自戀？）。

繼拍電影拍到發瘋之後，我又發現每個人的人生就是自己的經典。我有幸讓六弄故事中的一切成為畫面，雕刻在時空中。所以不論票房或市場評價如何，我已經完成了我心中的部分經典，也部分地了無遺憾。

　　經典的畫面與劇照，是另一種閱讀故事的角度和方法。

　　建議你準備好一杯咖啡（奶茶或開水也不排斥），凝視或瀏覽著這些經典畫面，你將會發現，人生就像是一個萬花筒，是由許多面鏡子相互映照而成。

　　《六弄咖啡館》有故事、有小說、有電影、有你正在閱讀的文字和畫面，畫面中有六弄人生，還有正在看著的你。

　　真實、虛幻、想像、感受……這些鏡子將組成一種特別的視角，最重要的，這是「你」正在活著的花花世界。

　　請看……

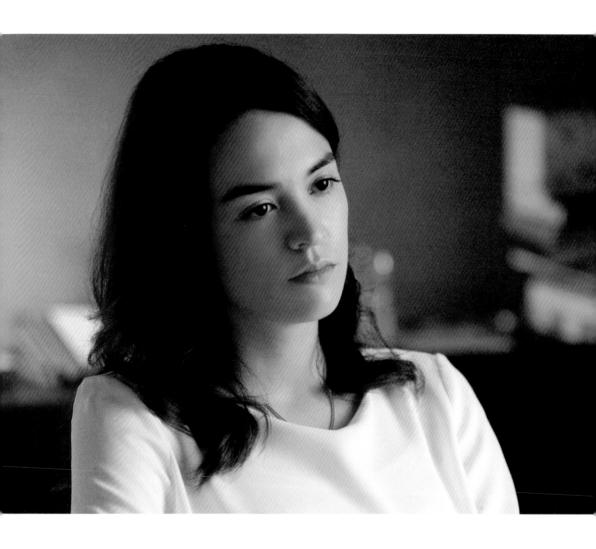

其實，遠距離不是問題，愛不會因為遠距離而脆弱，人才會。

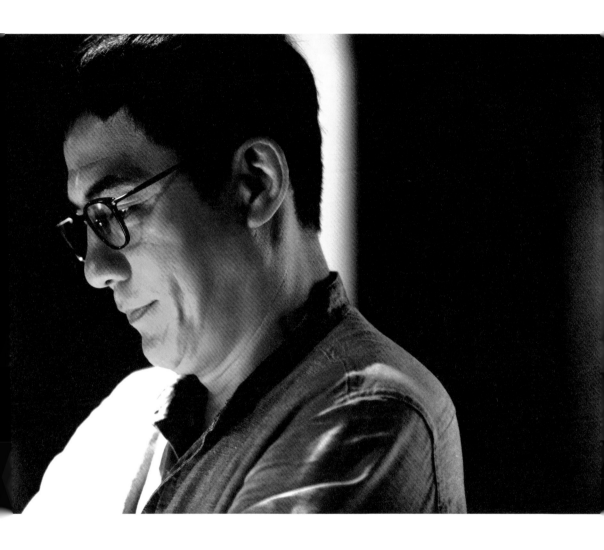

考上大學以後，大家就散了，這片風景就變回憶了。

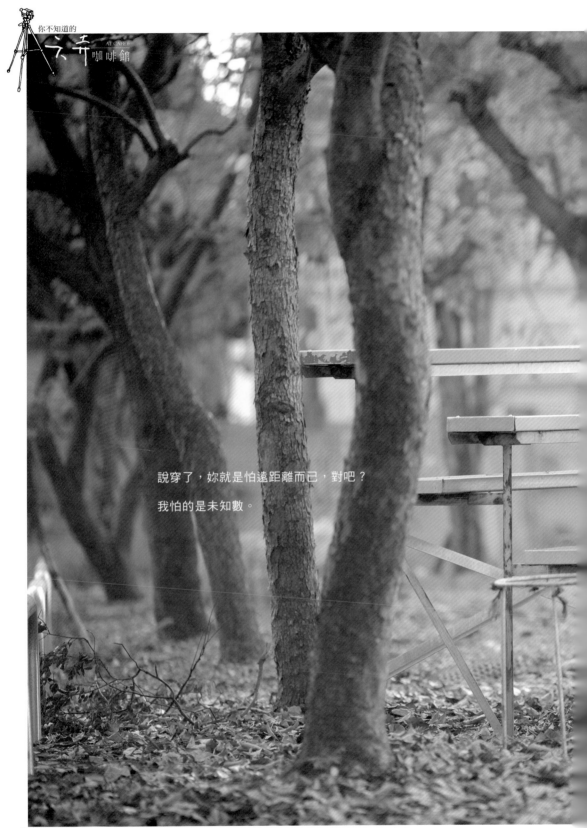

說穿了，妳就是怕遠距離而已，對吧？

我怕的是未知數。

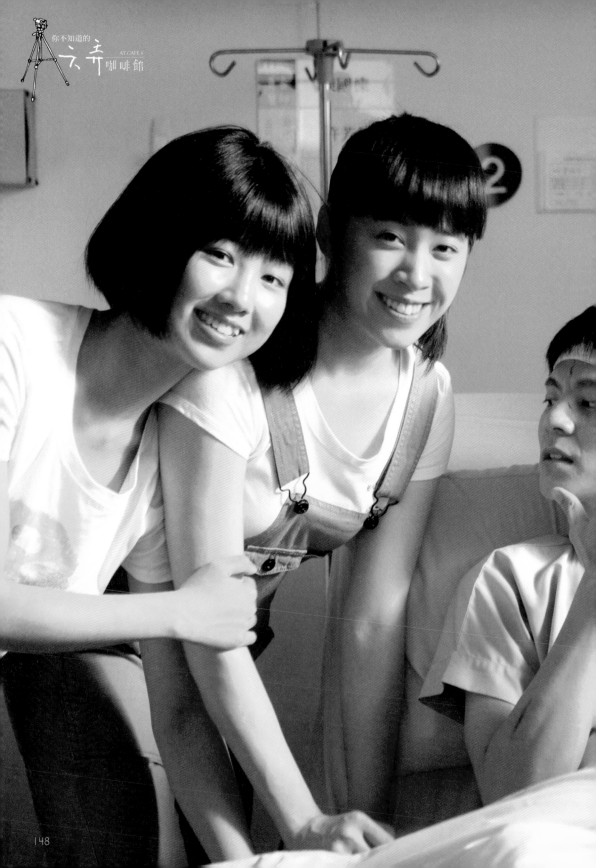

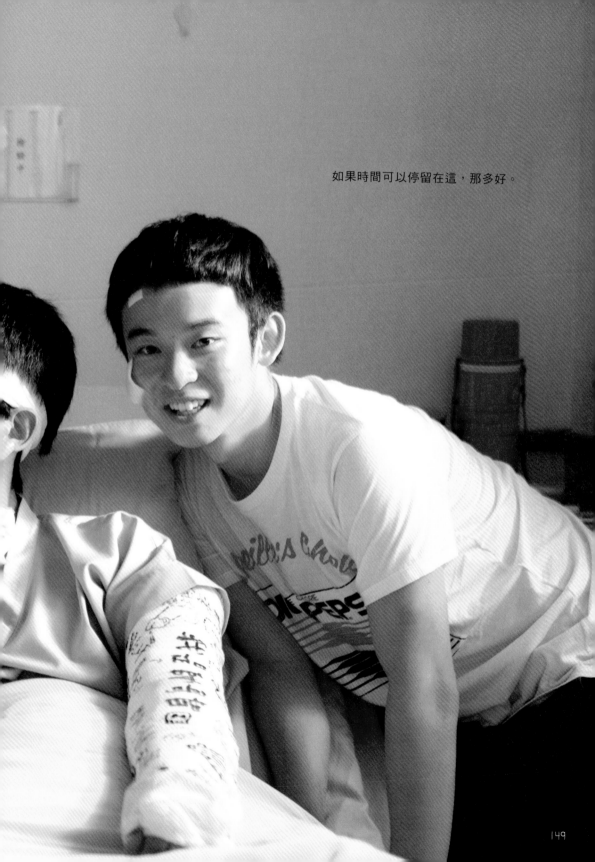

如果時間可以停留在這，那多好。

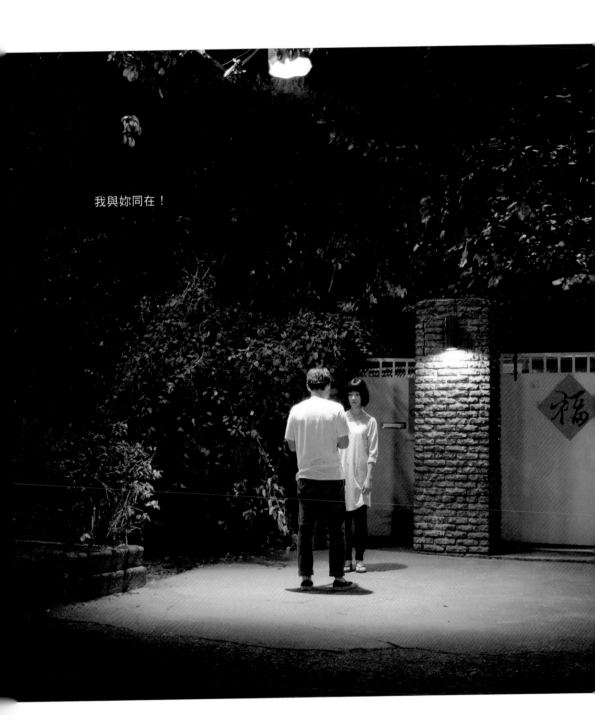

我與妳同在！

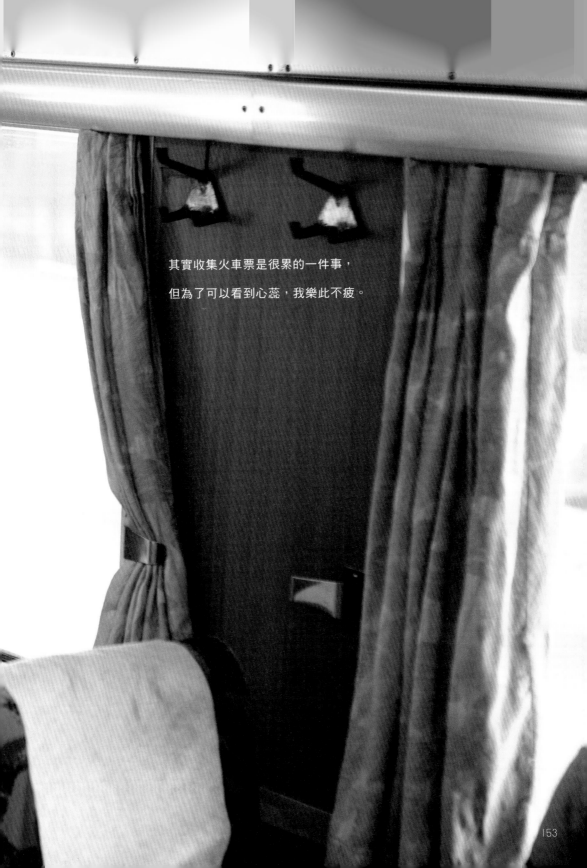

其實收集火車票是很累的一件事，
但為了可以看到心蕊，我樂此不疲。

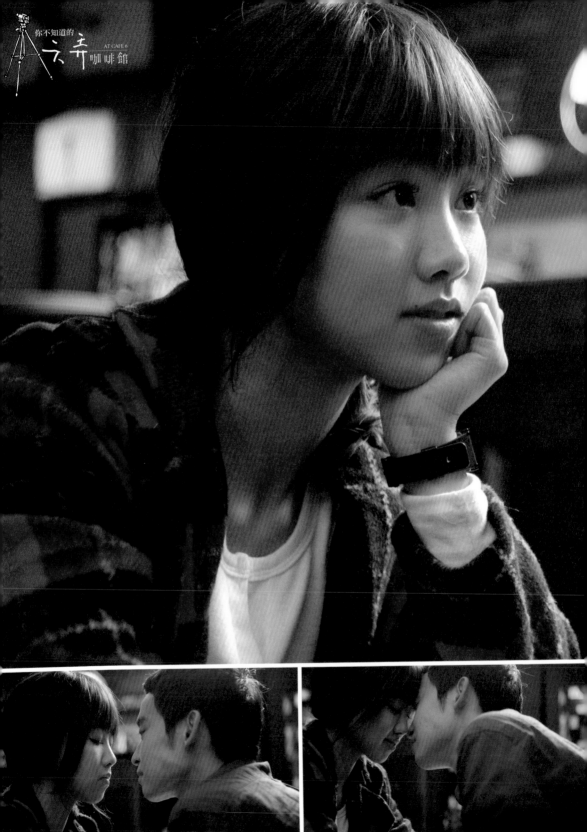

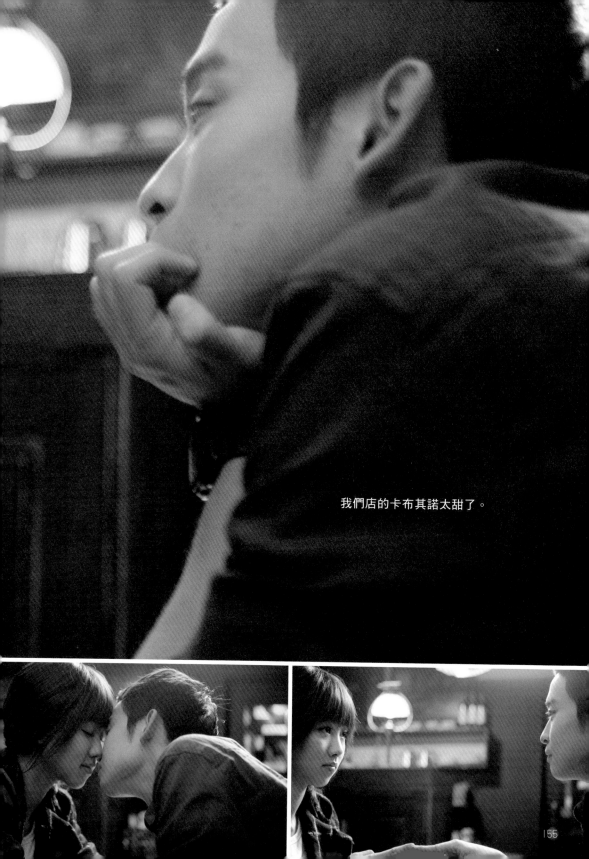

我們店的卡布其諾太甜了。

155

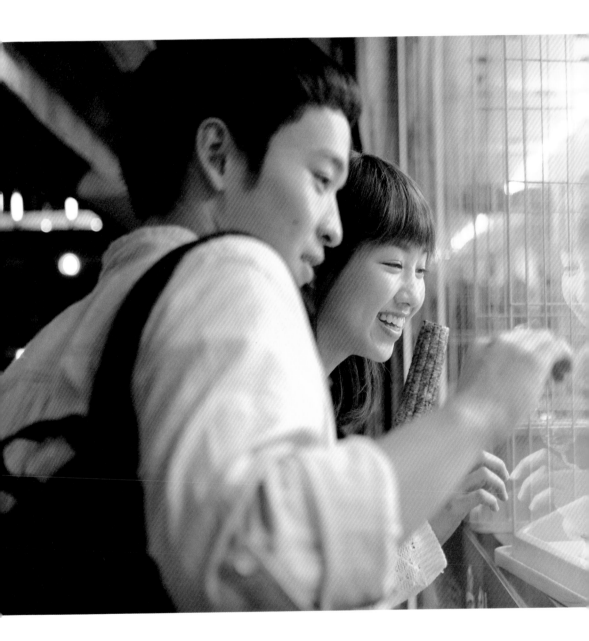

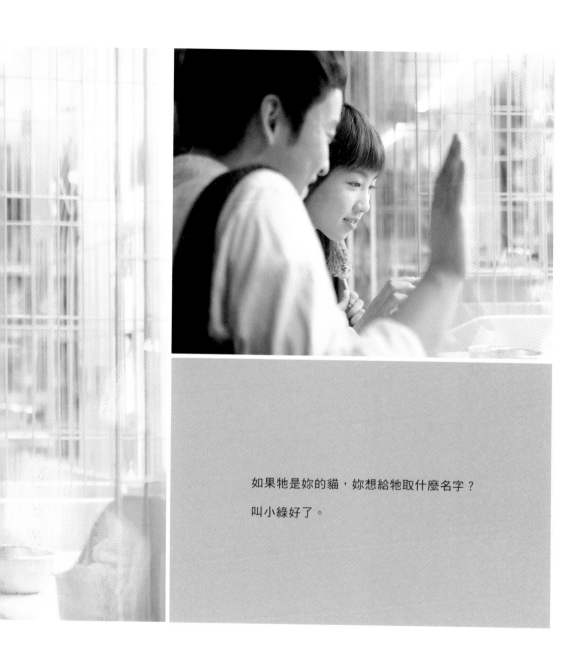

如果牠是妳的貓，妳想給牠取什麼名字？

叫小綠好了。

妳有沒有發覺妳愈來愈不一樣了？

我們本來就不一樣。

可是我沒變啊⋯⋯

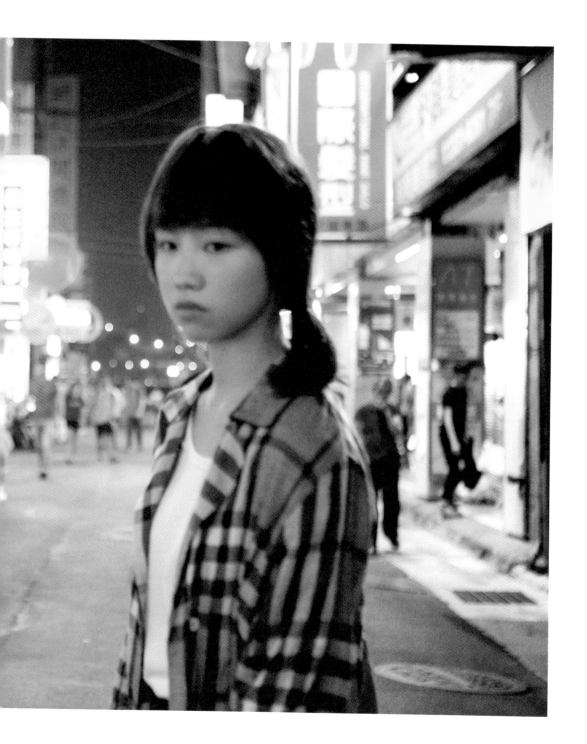

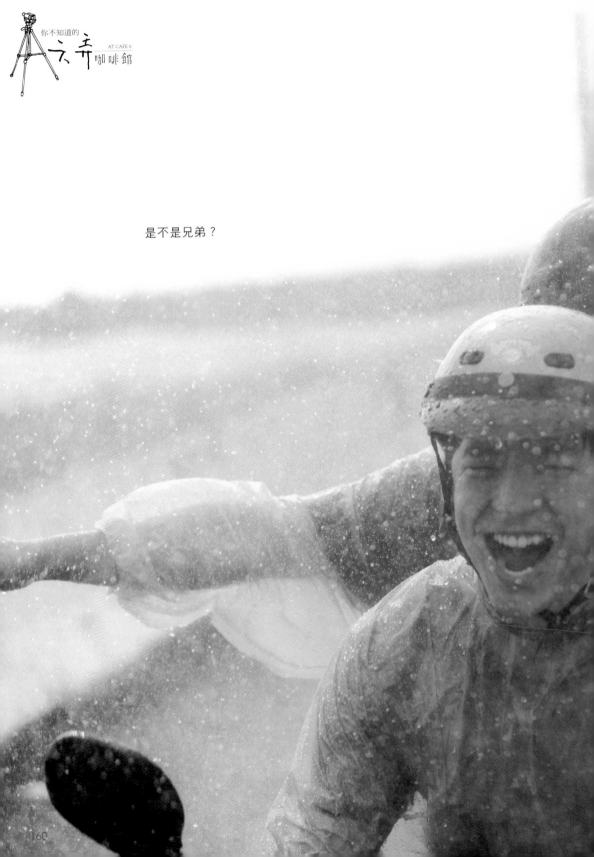

是不是兄弟？

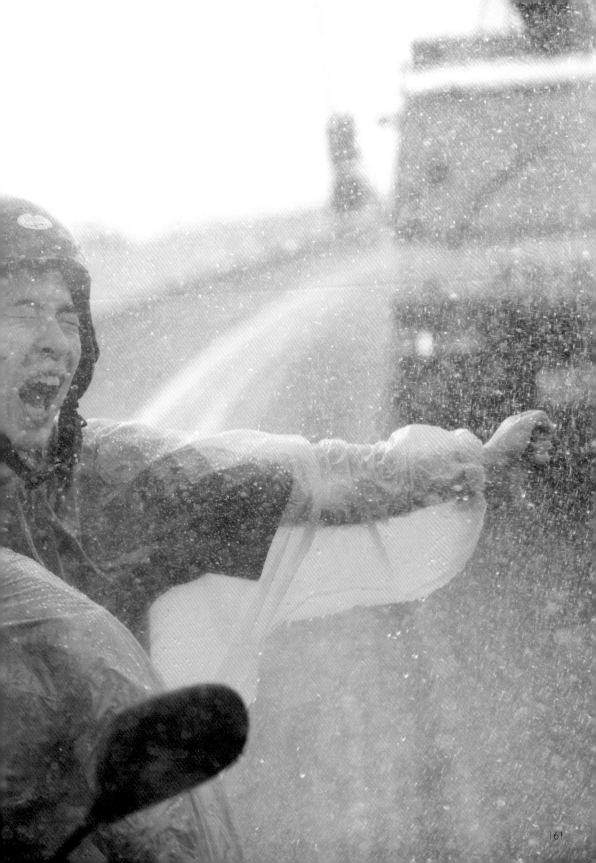

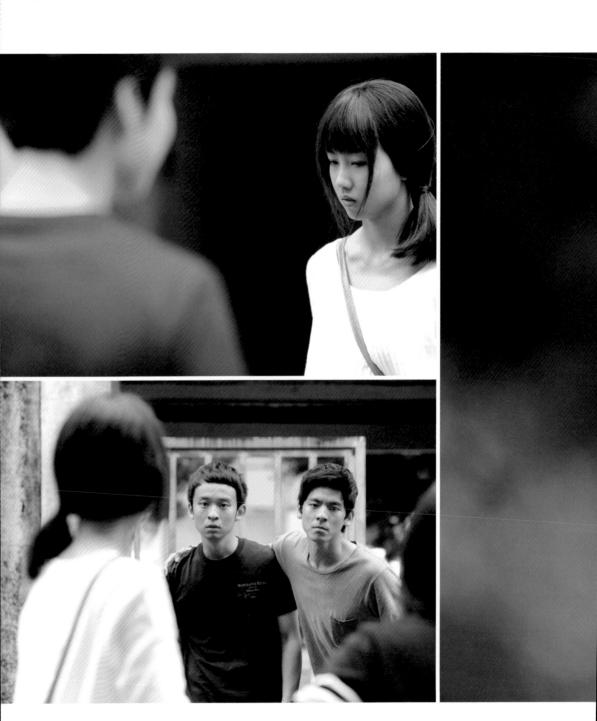

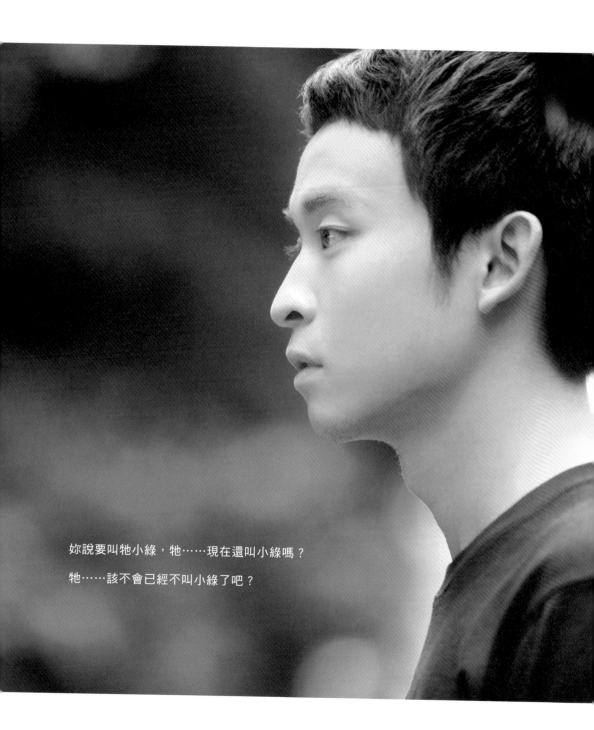

妳說要叫牠小綠，牠……現在還叫小綠嗎？

牠……該不會已經不叫小綠了吧？

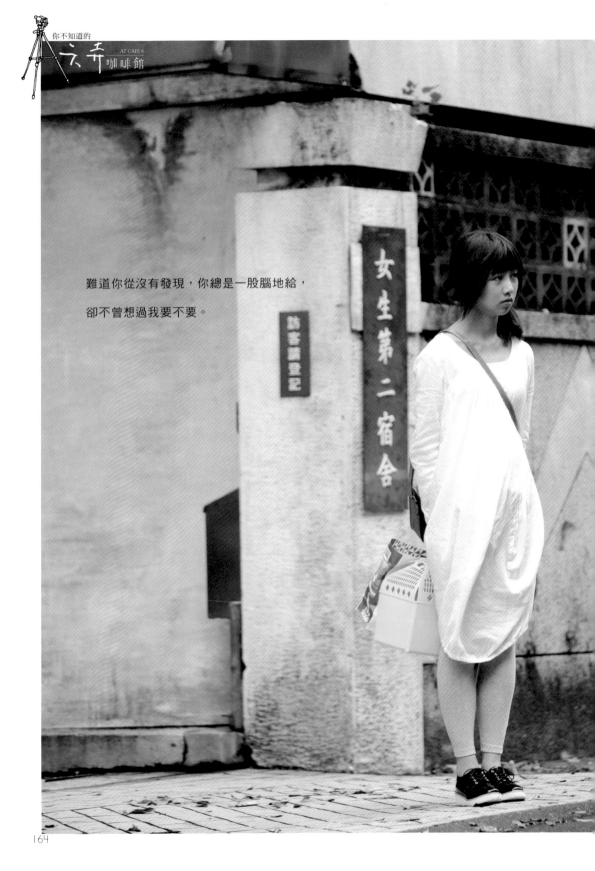

難道你從沒有發現，你總是一股腦地給，
卻不曾想過我要不要。

女生第二宿舍

訪客請登記

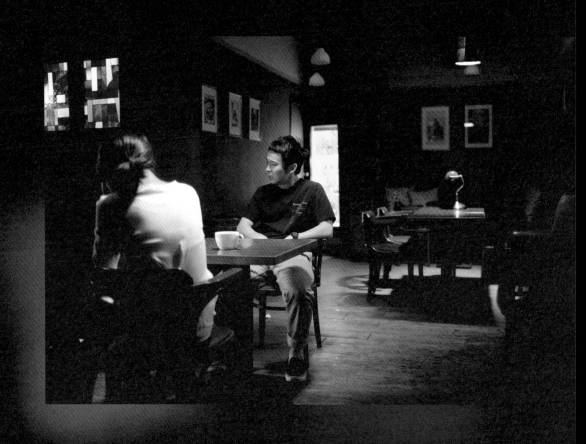

我這麼努力，希望遠距離不要造成我們的……

這不是多努力或是多遠距離的問題。

那不然是什麼？

遠距離只是讓我們之間的差距浮上檯面而已。

人生就是這樣嘛。

壞事一次來這麼多，就表示已經到谷底了，要開始反彈了。

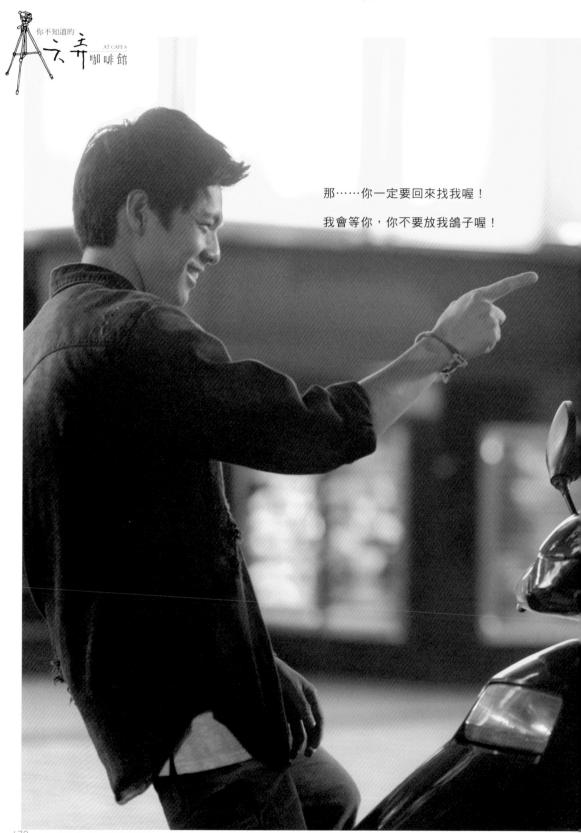

那……你一定要回來找我喔！

我會等你，你不要放我鴿子喔！

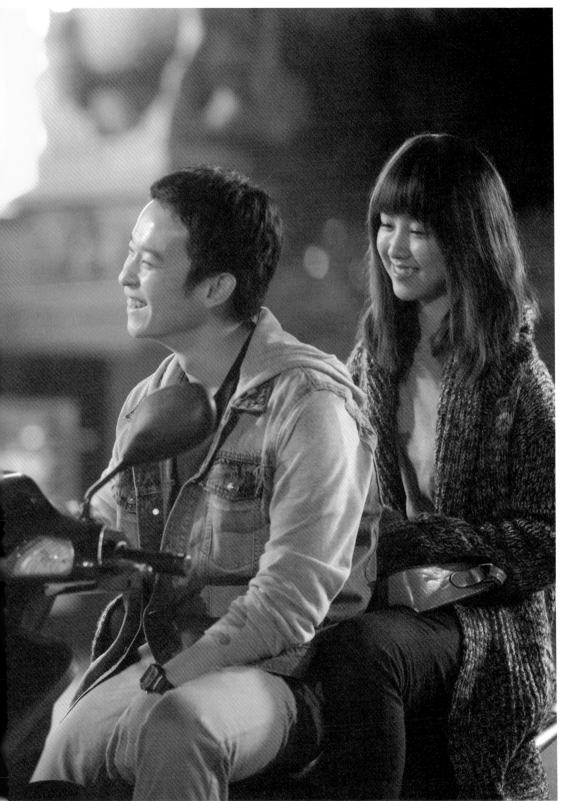

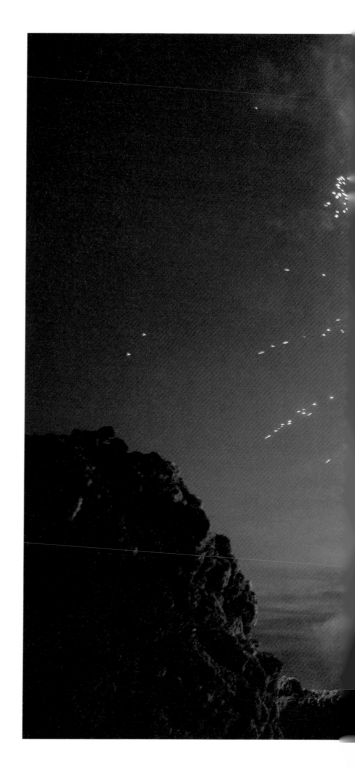

早該來放煙火的。

那當然，這是我們最早的約定。

你不說的話，我還真忘了有這約定。

但我不會忘。

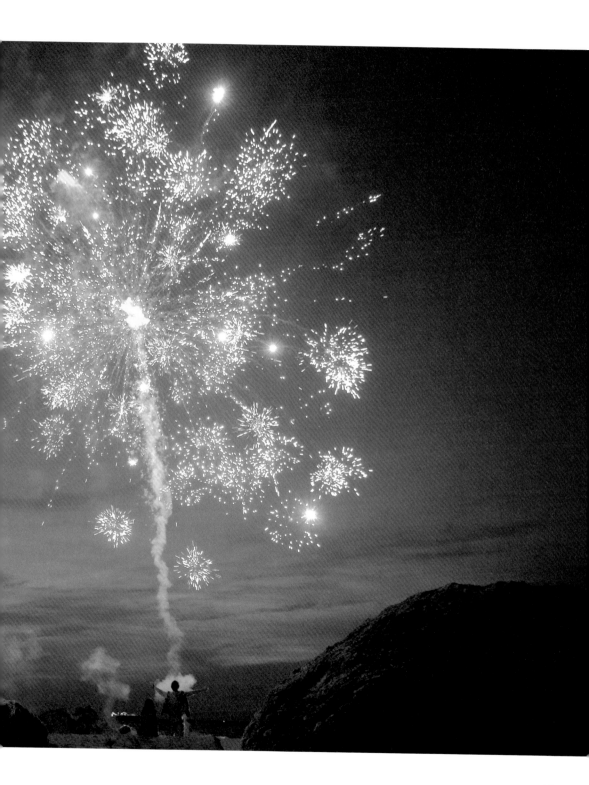

人長大了，就會改變，

而你……好像忘了長大了？

不變，不好嗎？

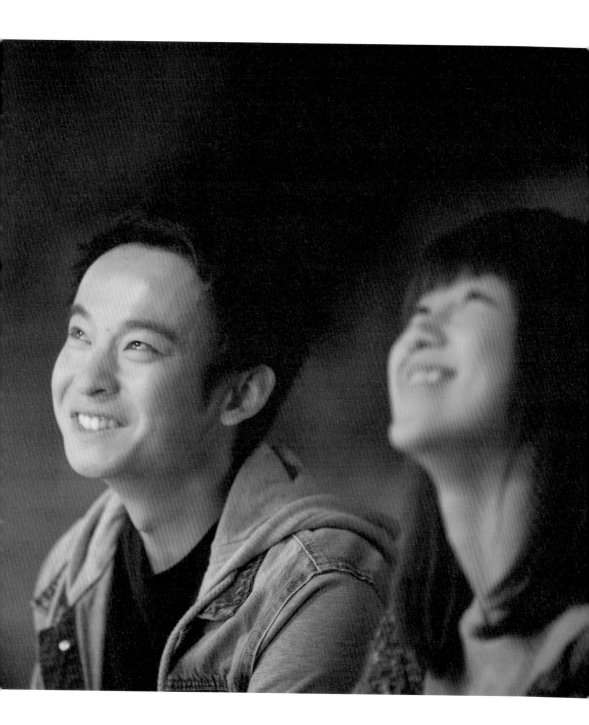

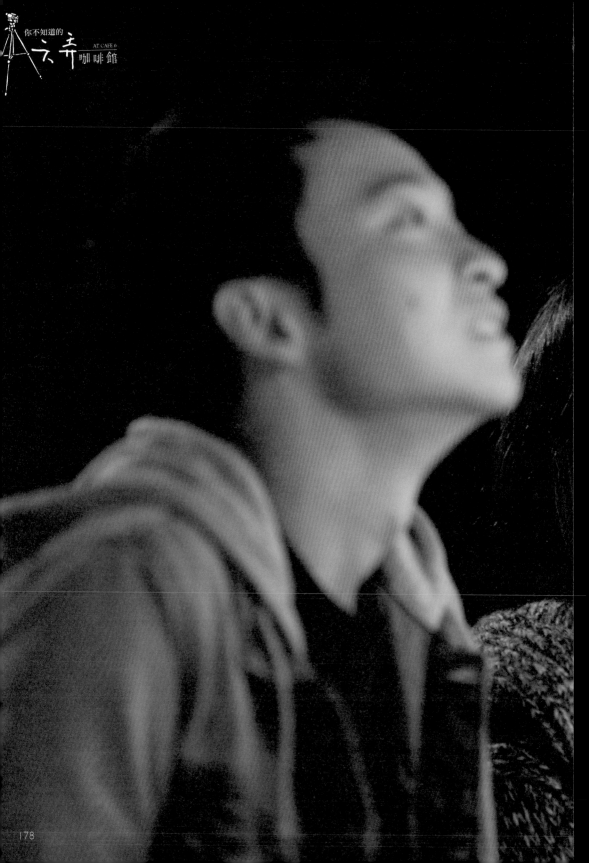

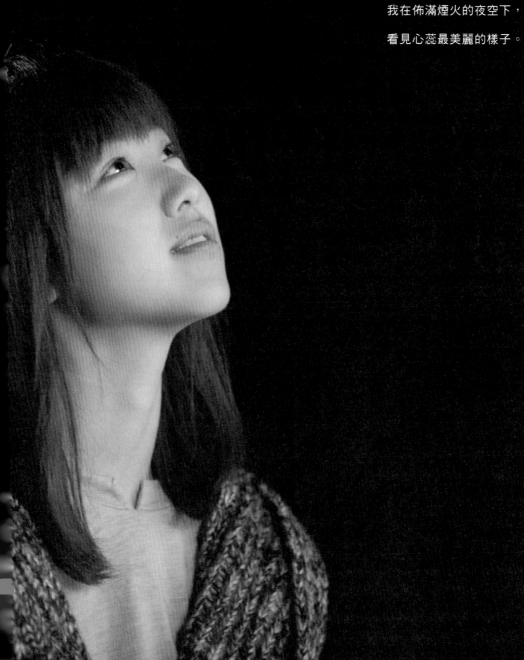

我在佈滿煙火的夜空下，

看見心蕊最美麗的樣子。

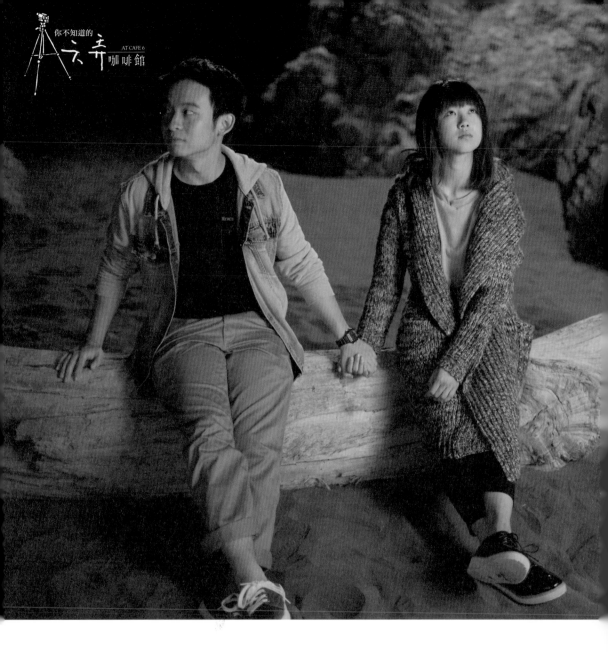

那天，我牽了她的手一個晚上，

她沒有拒絕我牽住她，

她只說，那是一種感覺，一種歸屬感。

你知道嗎？你也有熟悉的側臉。

對不起，不要怪我放你鴿子，你知道我有多想能有機會

再和你一起長大、一起念書、一起胡鬧、一起追女孩子。

但是人生，真的好難啊⋯⋯

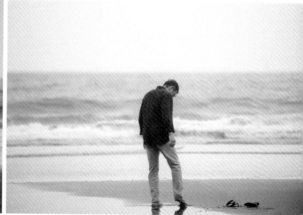

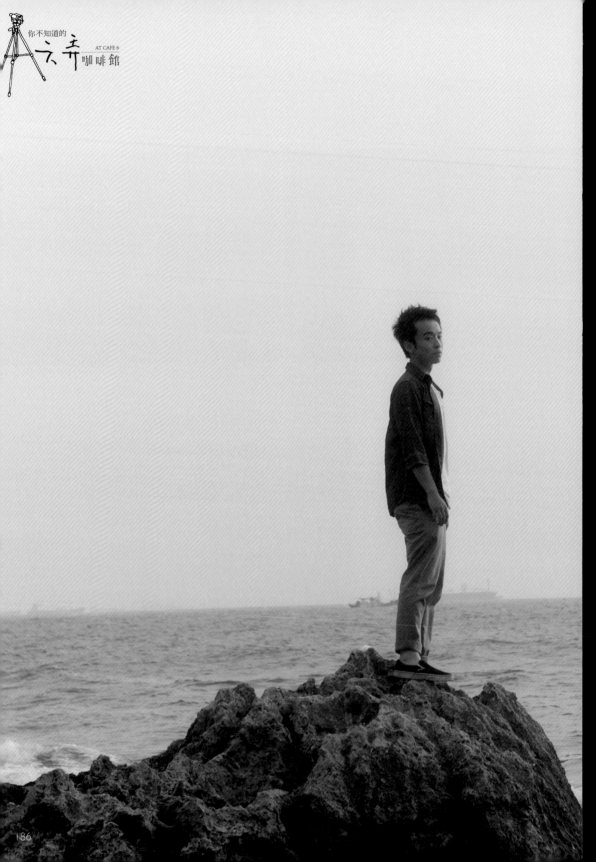

再見。

你不知道的

六弄咖啡館

AT CAFE 6

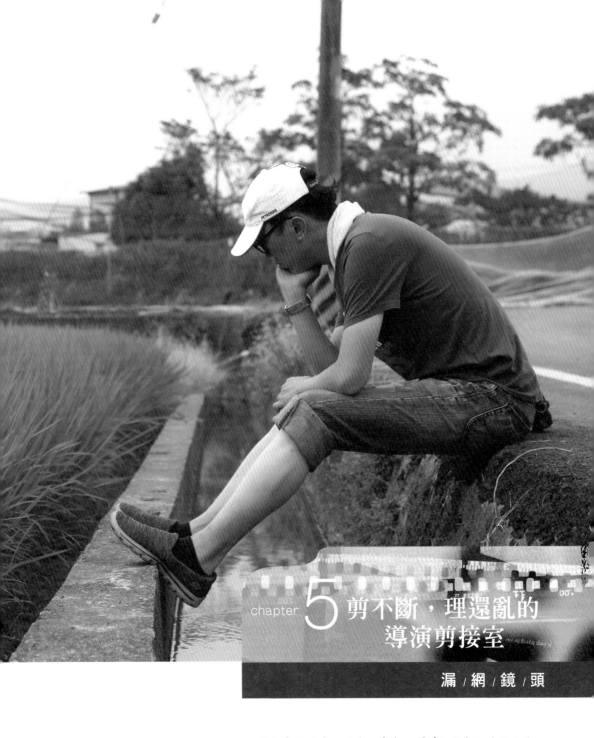

chapter 5 剪不斷，理還亂的
導演剪接室

漏 / 網 / 鏡 / 頭

面對整體故事的情感、節奏、邏輯和電影的習慣規範，
有再多的龜毛、再多的不捨，我還是必須專重專業，忍痛下手。
還好我可以在此補陳一些《六弄咖啡館》的導演剪接版，
這是真正的，你不知道的六弄咖啡館，因為看不到。

相對於寫劇本和電影拍攝，《六弄咖啡館》電影的剪接工作顯得沒那麼曲折，有廖明毅和嘉輝哥的快手魔剪，前後只剪了五個版本。分別是：150分鐘版、138分鐘版、118分鐘版、98分鐘版、96分鐘定剪版。

如果說寫小說的人是上帝，導演是神，那麼剪接師應該是檢驗上帝和神存不存在的科學家吧！所以，有再多的龜毛、再多的不捨，我還是必須尊重專業，面對整體故事的情感、節奏、邏輯和電影的習慣規範，忍痛下手。

序場的梁小姐，剪了；為了讓故事盡快進入正題，怕觀眾睡著，呵呵。

小綠的父親，剪了；那哥，你的表演一百分。

小綠和同學們為了救阿智和飆車族打架那一場，從原本分鏡的一鏡到底，改成另一種表現手法，剪斷了；剪斷了而且更熱血。

梁小姐和老闆之間咖啡和討論何謂情感的對話，剪了；有興趣的人可以翻小說看看。

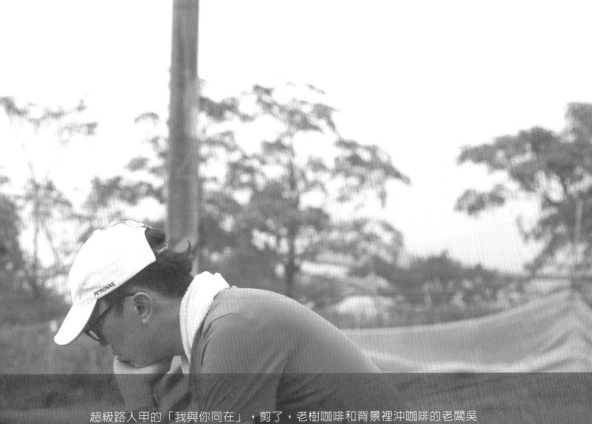

　　超級路人甲的「我與你同在」，剪了，老樹咖啡和背景裡沖咖啡的老闆吳子雲也剪了……

　　最終版的《六弄咖啡館》電影少了一些故事的呼吸和旋律，但是多了電影的緊湊和精彩。我在六弄剪接室中學到了放棄，也了解我那說不清的世界觀還有許多可能。

　　「人類前進的唯一辦法，就是有所捨棄。」電影《星際效應》中，庫柏博士這麼說。

　　「捨棄，並不代表消失，那些你看不到的六弄咖啡館，那些《六弄咖啡館》電影光年之外的畫面，一旦被創造，一旦被記錄，將在心裡一直保存著。」我自言自語地說著。

序場 1	時：深夜	景：辦公室一樓、電梯
人：梁小姐、警衛老張		

△ 辦公大樓一樓，電梯門打開，梁小姐走出電梯，一臉疲憊。

△ 經過警衛值班台，警衛打了招呼。

　警衛老張：梁小姐，最近每天這麼晚下班，要保重身體啊。

　梁小姐：謝謝老張，晚安了。

△ 快走出辦公大樓時，梁小姐手機響，接起電話，男友語氣很差地說著。

男友：都半個月了，冷戰夠了吧？妳說愛情在遠距離的時候很難成立，這話太不公平。為了將來而努力的，我哪一點付出比妳少過？這些日子以來，我好話說了，重話也說了，妳一點回應也沒有！兩個人在一起是要溝通的，就算妳只是說聲嗨，也是破冰的開始，不是嗎？

△ 梁小姐才正要說話，手機發出「嘟嘟」聲，沒電了。

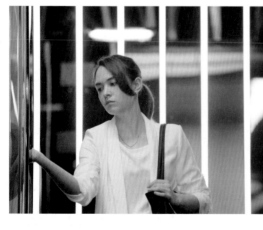
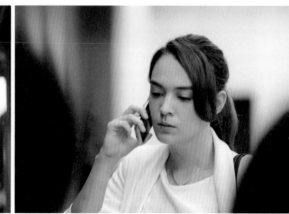

序場 2	時：深夜	景：街道
人：梁小姐、老闆		

△ 梁小姐在深夜市區開車。

△ 她按下車窗，任風吹亂頭髮，彷彿風可以吹走她紊亂的情緒一樣。

△ 她煩悶地拉下領巾，丟到一旁副駕駛座上。

△ 此時雨滴開始滴在她的擋風玻璃上。

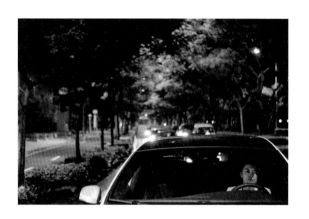

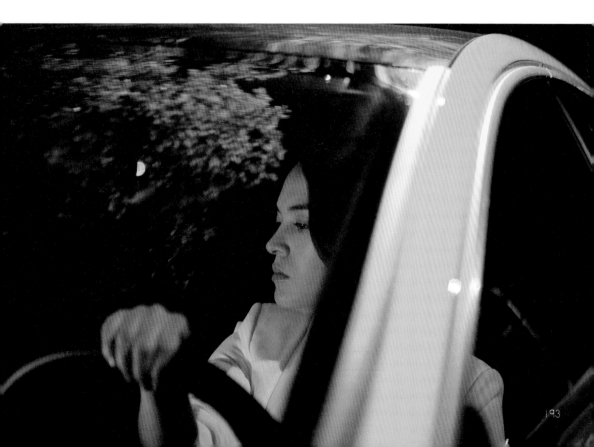

序場 2A	時：深夜	景：巷弄
人：梁小姐、老闆		

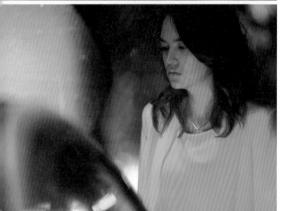

△ 巷子裡，「砰」的一聲，車子爆胎，輪胎立刻消氣，車子伴著輪胎嚕嚕嚕的聲音慢慢停了下來。

△ 她走下車發現爆胎，拿了手機想打道路救援，卻忘了沒電。

△ 她索性打開後車廂拿出千斤頂，試著自己修復，卻不知該怎麼做。

△ 此時雨勢愈來愈大。

△ 一個男人拿著兩大包垃圾跑出巷口，將垃圾丟進垃圾箱裡。忽然間，他看到那個雨中坐在馬路中間的女子，車子閃著雙黃燈。

△ 老闆左顧右盼，發現附近都沒有人，於是他走向女子。

　老闆：呃……小姐，需不需要幫忙？

△ 梁小姐沒有回應，老闆再向前一步。

　老闆：小姐？

△ 梁小姐抬頭，原來她正在哭泣。

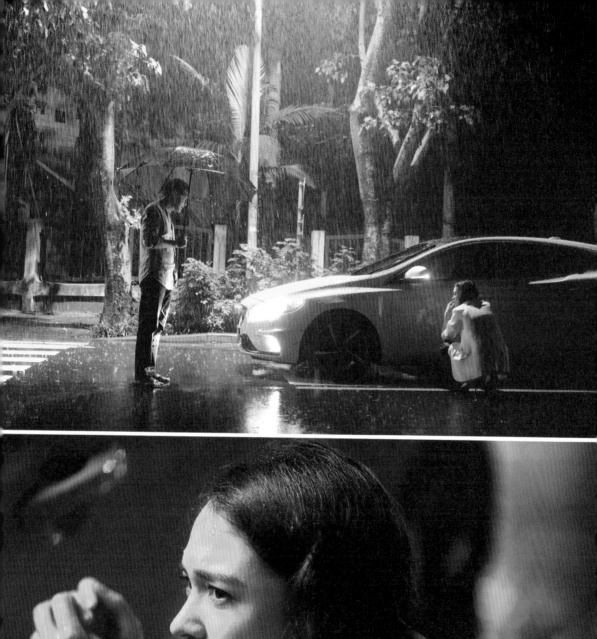

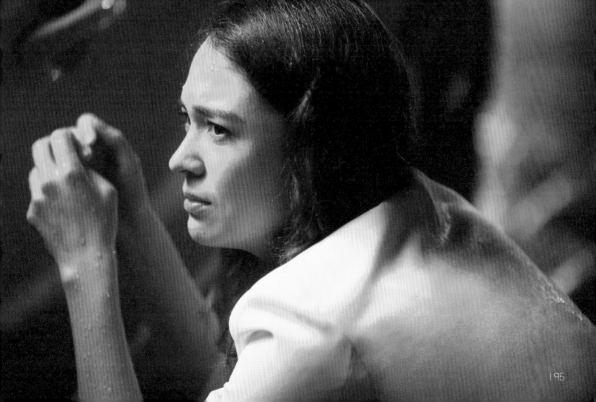

你不知道的 六弄咖啡館 AT CAFE 6

場：11	時：日	景：高中教室
人：那老師、全班		

△ 教室，那老師在講台上。

　那老師：世界上誰能用這麼淺顯易懂的方法來教你們解題？

△ 講完，那老師把手指向自己。

　同學們：那老師！

那老師：那當然。又世界上有誰能把無聊艱深的數學變得輕鬆容易？

同學們：那老師！

那老師：那當然。現在我們來發考卷。

△ 那老師站在講台上發考卷。

那老師：羅傑97分，（羅傑領考卷）很好喔。

那老師：李心蕊91分，（心蕊領考卷）繼續保持啊。

那老師：蔡心怡85分，（心怡領考卷）再加油，知道嗎？

那老師：關閔綠23分，（小綠領考卷，被打）考這什麼成績？

△ 小綠被打完後走回座位過程中還在嘻笑，心蕊瞪他。

那老師：蕭柏智17分，（阿智領考卷，被打）豬都考得比你好。

阿智：那當然。（又被打）

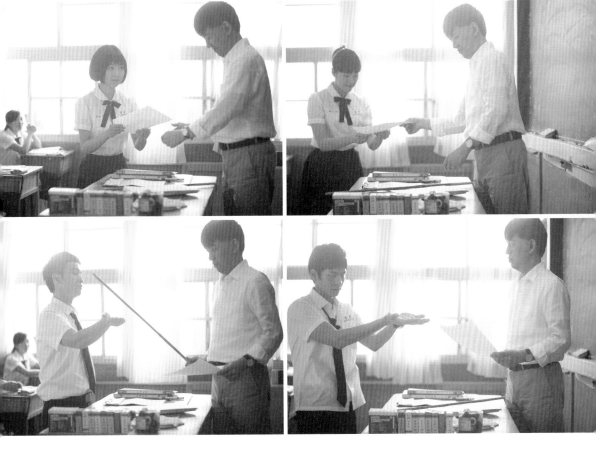

場：34	時：夜	景：警局
人：警員、羅傑、羅傑媽、心蕊、小綠		

小綠：……妳知道嗎？我現在最想見到的人是妳，最不想見到的人也是妳。

心蕊：你……

小綠：妳回家啦，快回去吧……

△ 心蕊對小綠的態度有點生氣，站起來就往門外走。

△ 到門口時，心蕊仍不放心地再一次回頭看小綠。

△ 小綠依然只是僵硬地坐著。

△ 小綠低頭，神情落寞。

△ 心蕊離開。

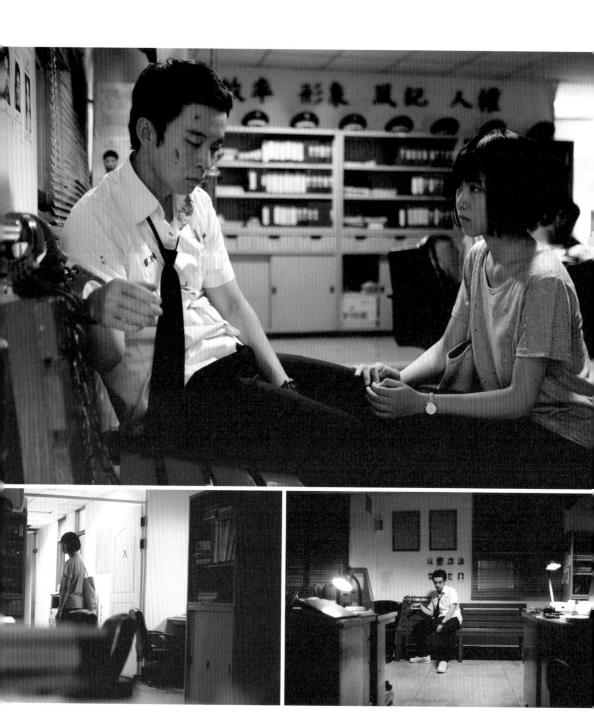

場：51	時：夜	景：電影院
人：小綠、心蕊		

△ 依然是殭屍片。

△ 心蕊跟小綠在電影院裡看電影，光閃爍在兩人臉上。

△ 心蕊看著看著，用餘光看了一下小綠，然後慢慢地把頭靠在他的肩膀上。

△ 小綠也轉頭看著靠在自己肩膀上的心蕊，試圖移動自己的嘴親過去。

△ 結果爆米花雨下在小綠頭上。是心蕊倒的。

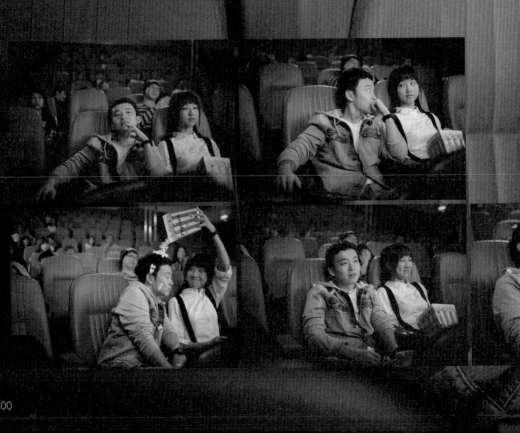

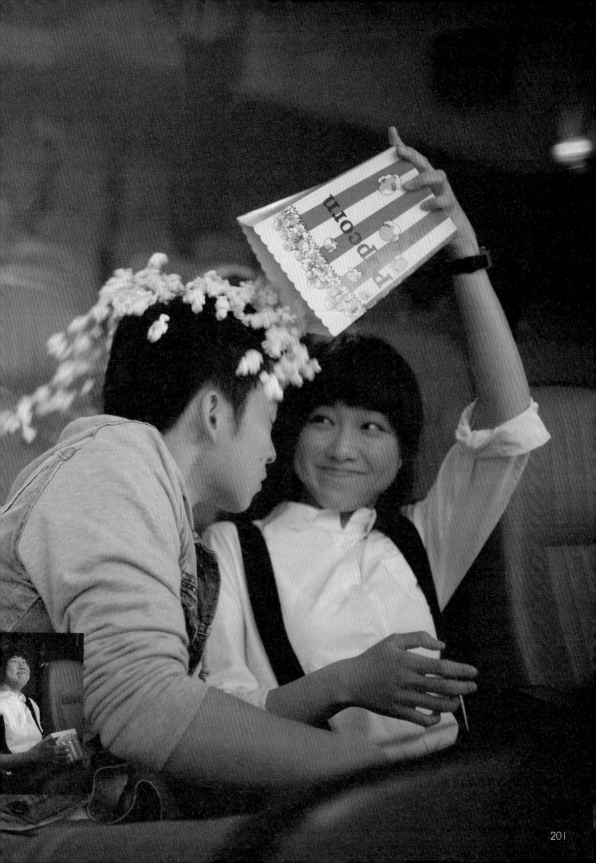

你不知道的
六弄咖啡館
AT CAFE 6

場：60	時：日	景：洗車場
人：小綠、阿智、開車客人		

△ 小綠、阿智兩人在洗車。

△ 毛巾丟到車窗上，車裡的車主嚇一跳。

△ 車還沒洗完，兩人已經走開，車主傻眼。

　　車主：弄三小？

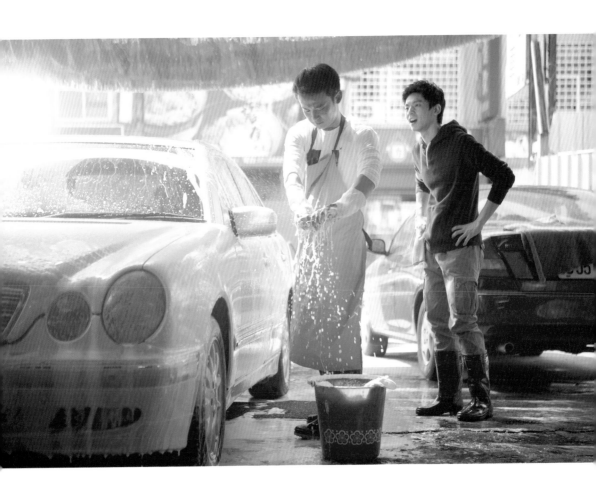

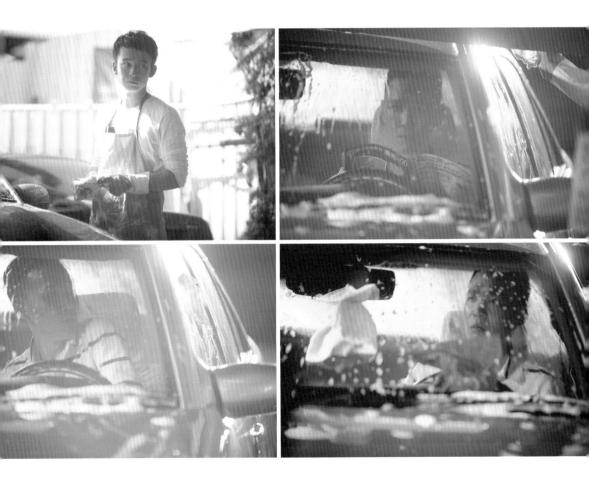

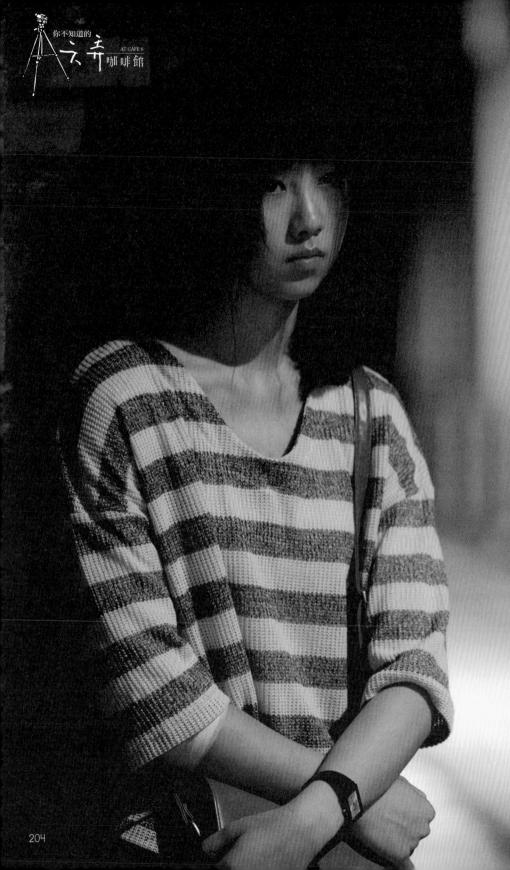

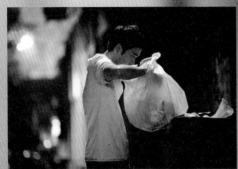

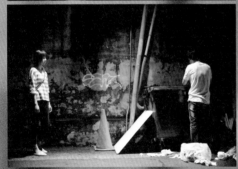

小綠OS：我在那附近走了好幾天，等了好幾天，也去警察局問過，我多麼希望當時我有偵探的能力，但可惜我只是一個大學生，女朋友錢包被搶，我只能做這些於事無補的事，連亡羊補牢都稱不上。

△ 音樂

△ 經過一條巷子，心蕊站在巷口，靠在牆上，感覺無奈。

△ 往巷子裡看去，有個人正在翻找垃圾車。

△ 鏡頭近，是小綠。他已經一身髒汙，依然繼續翻找著。

△ 心蕊走近，他停止翻找，蹲到一旁。

心蕊：算了吧，你回去好不好？

小綠：（眼神已有些瘋狂，堅決）不要。

（下巴頂著手臂，特寫）

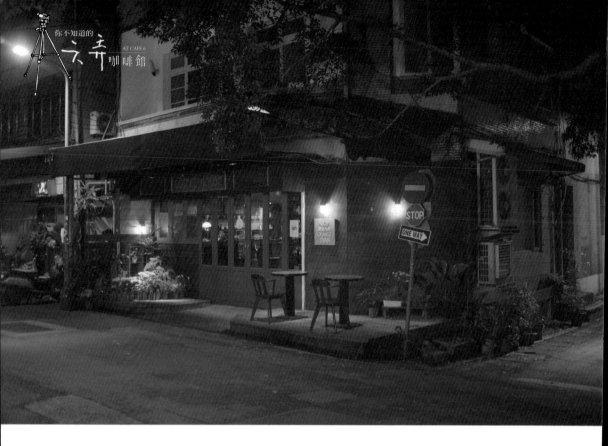

場：83	時：夜	景：打工咖啡館
人：心蕊、同事		

△ 深夜，兩個服務生在打掃，其中一個是心蕊。

同事：李心蕊，我昨天買了一本書，好難看喔！

心蕊：那是誰寫的？

同事：藤井樹。

心蕊：藤井樹？

同事：我想要種個小盆栽，就買這個人的書來看，結果根本不是寫這個的，好難看喔。

心蕊：那應該是小說吧！

同事：不知道耶，好難看喔。

心蕊：是嗎？哈哈……

△ 門鈴叮噹響了幾聲。

△ 心蕊轉頭往門口看，只見門似乎剛被關上。

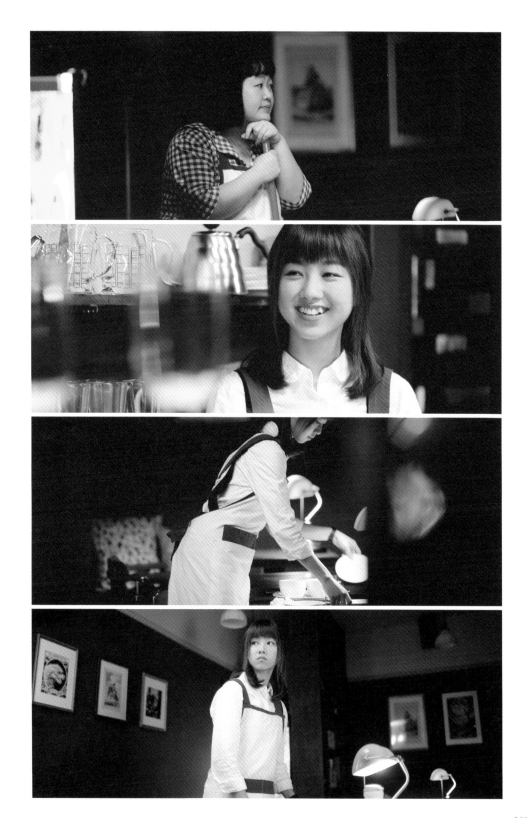

場：29	時：日	景：老樹咖啡館
人：小綠、心蕊、客人數名		

△ 小綠打開咖啡館大門，用目光尋找著。

△ 心蕊在某桌向小綠招手，小綠微笑走過去。

心蕊：找很久嗎？

小綠：還好。

心蕊：我幫你點了一杯曼特寧。

小綠：喔！妳怎麼想約在這裡？妳喜歡喝咖啡啊？

心蕊：我只是想跟你分享這裡的氣氛。

小綠：什麼氣氛？

心蕊：我這麼說吧，我喜歡咖啡館，勝過喝咖啡。

小綠：喔？

心蕊：咖啡館給我一種輕鬆愜意的感覺，只要坐在裡面，聽著輕音樂，喝杯咖啡，就能忘記很多煩惱。

小綠：對，然後半夜就睡不著。

心蕊：（噴了一聲）欸！你看那個。

△ 小綠看向櫃檯正在煮咖啡的虹吸壺。

心蕊：這種煮咖啡的方法叫作虹吸式，十九世紀時源自德國，是一種利用蒸氣壓力原理來烹煮咖啡的方法。每次我看著水緩慢上升跟咖啡粉融合在一起的過程，就會幻想著，如果將來能自己擁有一間咖啡館，該有多好。

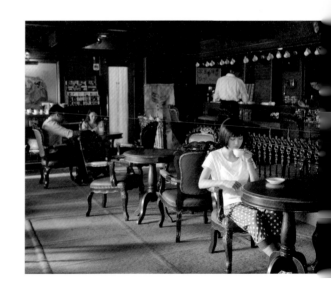

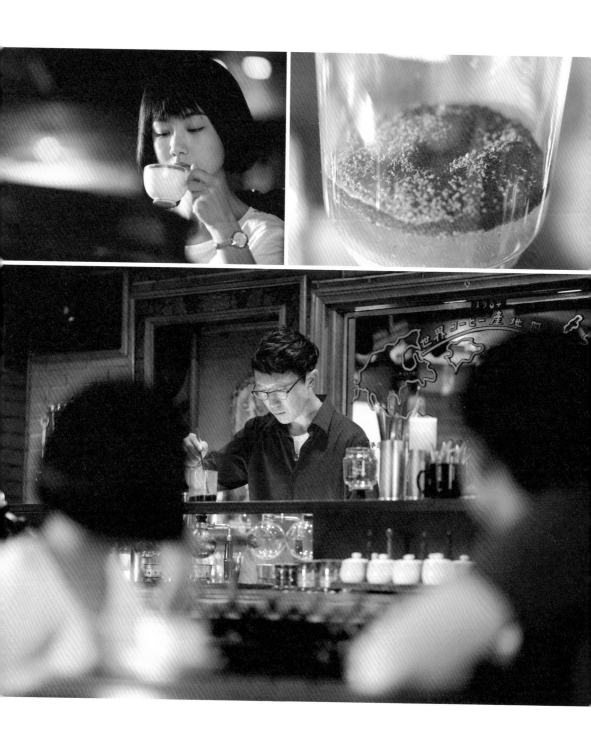

△ 小綠觀察著心蕊嚮往的表情，看著看著出了神。

　　心蕊：你這樣看著我幹嘛？

△ 小綠緊張了一下，靈機一動，指向窗外一位傳教士拿著的傳教牌板，上面寫著：「主與你同在。」

　　小綠：我是在看那個……

△ 心蕊回看了一眼。

　　心蕊：那怎麼了嗎？

　　小綠：啊……呃……沒，沒怎麼……

△ 此時服務生送上咖啡。

　　心蕊：快喝喝看。

　　小綠：（喝了一口）哇靠！這是中藥吧！

　　心蕊：哈哈哈！

△ 窗外，兩人嘻笑。

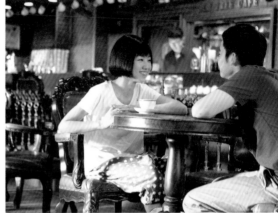

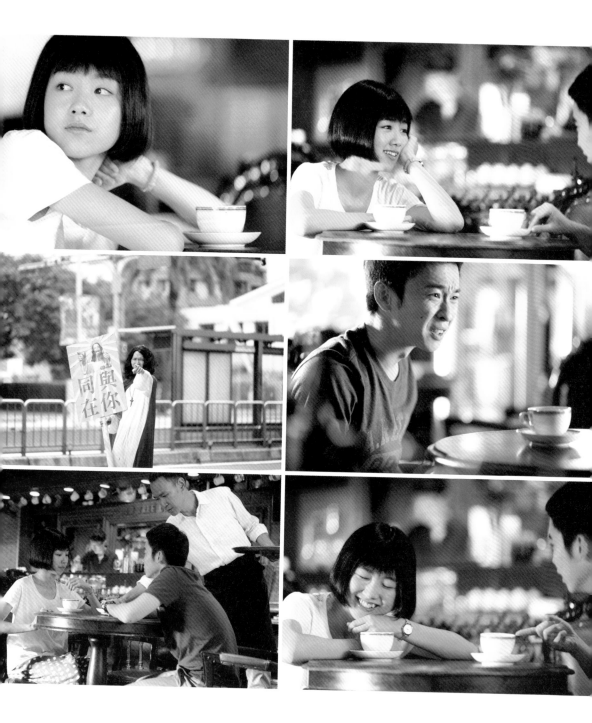

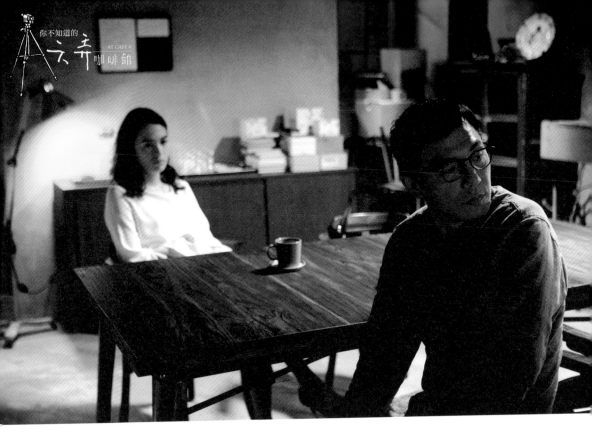

場：30	時：夜		景：六弄咖啡館
人：老闆、梁小姐			

△ 梁小姐摸著坐在一旁椅子上的貓。

梁小姐：是啊，初戀的感覺就是每天都想與對方同在。

老闆：那當然。（笑）與你同在四個字看起來雖然簡單，但「在一起」很難。在一起代表互相屬於，即使對方不在身邊，還是會有他一直在的感覺，那是一種歸屬感。

梁小姐：歸屬感……這三個字很溫暖。那後來呢？

老闆：後來啊……

場：70	時：夜	景：六弄咖啡館
人：老闆、梁小姐		

△ 老闆下巴頂著手臂。

梁小姐：是不是心有不甘？

老闆：（笑）我相信不管是誰都會心有不甘。

梁小姐：只是，做這些事根本於事無補，難道你們真的不知道女孩子在發生事情之後需要什麼嗎？

老闆：不是我們不知道，而是當下不想辦法討回一些公道，我們會無法原諒自己。

梁小姐：但公道有討回來嗎？

老闆：沒有，但我們必須這麼做。

梁小姐：這真是男人愚蠢的固執，別怪我說得直接。

老闆：男人跟女人在一些事情的點上所考慮的與看見的本來就不一樣，這沒有什麼對錯。

梁小姐：但女人在當下看見你們這些表現只會更失望。

老闆：但我們盡力了。

梁小姐：盡力錯了地方。

△ 老闆又替梁小姐倒了一些咖啡，兩人相視而笑。

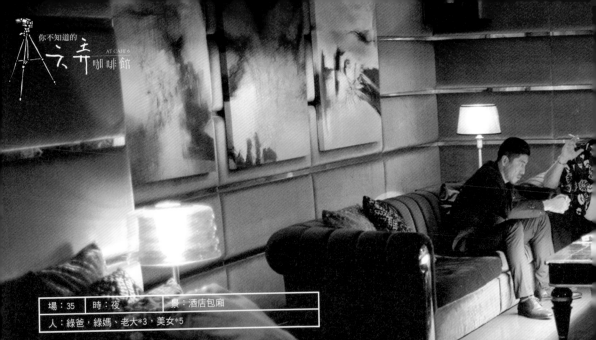

場：35	時：夜	景：酒店包廂
人：綠爸，綠媽、老大*3，美女*5		

△ 私人招待所包廂裡，兩個低胸辣妹在打撞球。

△ 一位身著旗袍的美女送了一盤大水果盤進來，放到桌上，幾個看起來像老大的人在喝酒。

△ 三位旗袍美女坐在老大中間。

老大一：我不在乎面子，我只要那個工程！

老大二：標案搞得亂七八糟，我們的利潤愈來愈低。

老大三：老葉，這件事，你一定要出面替我們處理。

老大二：跟我們搶單的那間公司，到底是什麼背景？

老大一：對啊，囂張得很，我火都上來了。

△ 綠爸很沉穩地拿起酒杯，對著三位老大。

綠爸：謝謝各位看重我，我會去了解狀況，盡我能力，給你們滿意的答覆。

老大三：好！有你老葉一句話，我們就放心了，來，喝！

△ 三位老大舉杯敬綠爸。

△ 黑金剛響起，綠爸接。

綠爸：喂？

綠媽OS：我是關秀華。

綠爸：怎麼會打給我？

綠媽OS：有件事，我不得已才請你幫忙。

綠爸：什麼事？

綠媽OS：你兒子的事。

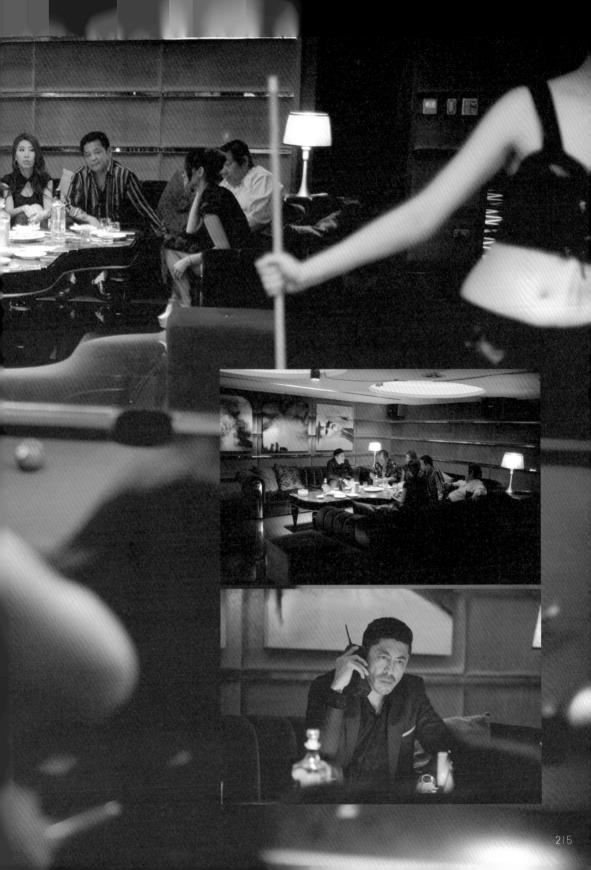

場：81	時：日	景：綠媽告別式會場	
人：小綠、阿智、智爹、智媽、綠爸、來賓（都是同學）			

△ 小綠回到告別式上，看見一個男人，男人跪在小綠本來跪的位置，智爹和智媽站在一旁。男人後面有好幾個西裝筆挺的黑衣人。

△ 男人拿了一包東西給智爹，智爹看見小綠站在後面，把這包東西交給小綠，小綠打開，是一疊錢。

　智爹：他……他是你爸爸。

△ 小綠看了綠爸一眼，一句話都沒有說。

△ 男人看著小綠，拿出一張自己的名片。

　綠爸：將來有什麼事，你可以來找我。

△ 小綠不拿，男人把名片塞到小綠口袋，離開。

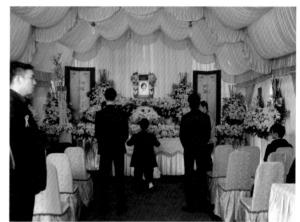

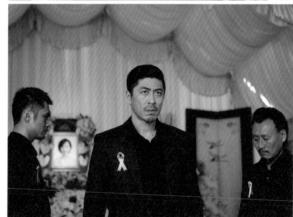

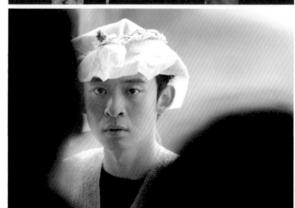

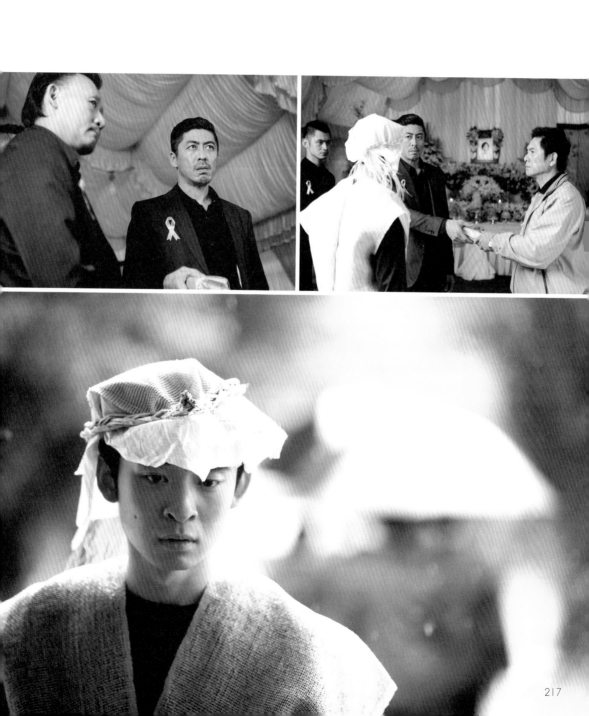

場：82	時：夜	景：綠爸酒店
人：小綠、阿智、室友甲乙、綠爸、相關人物		

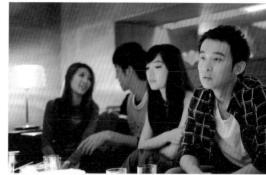

△ 空鏡過場。黑畫面。

△ 小綠跟阿智在綠爸的俱樂部唱歌喝酒。

△ 阿智、室友甲乙喝酒玩樂，很開心。

△ 小綠旁邊的女孩一直想找小綠說話，小綠從頭到尾一言不發。

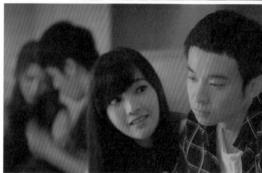

　阿智：（對女孩說）妳把他弄悶了嗎？

　女孩：沒有，他一直都不開心。

　阿智：小綠，你要怎樣才會開心點啊？

△ 小綠看了阿智一眼。

　小綠：你要我開心點啊？

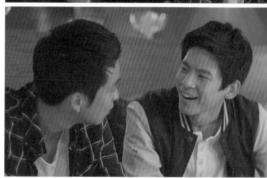

　阿智：對啊。

　小綠：你確定？

　阿智：我確定啊！你出錢來玩還不開心啊？

　小綠：那你看著。

△ 小綠突然起身一揮，把桌上所有東西掃下地去。

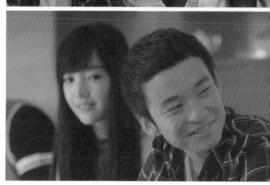

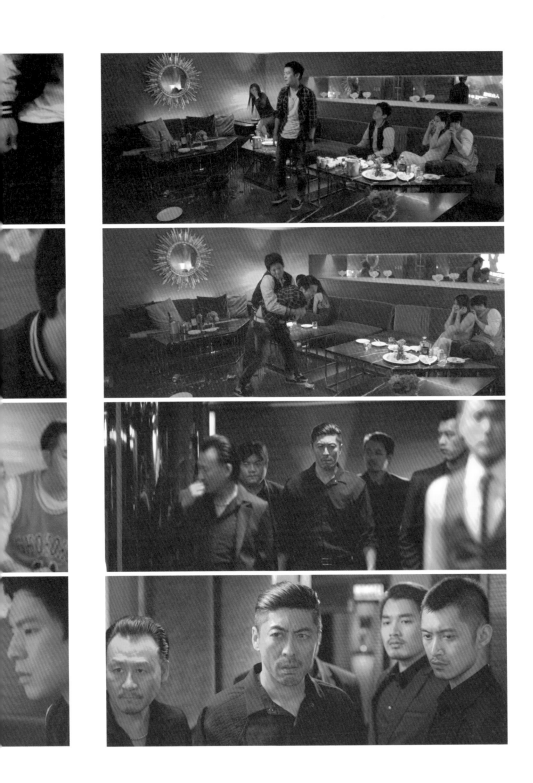

△ 綠爸面色凝重地從走廊走來，身邊跟著幾個人，包括一個服務生。

△ 綠爸走進包廂。

△ 小綠把口袋裡的錢全部拿出來。

　　小綠：那！這是你給我的。

△ 小綠一把火點燃鈔票。

　　小綠：我現在全部都燒還給你！你給的東西，我全部都不要。

△ 小綠把鈔票點火，火光映在小綠臉上，也映在綠爸臉上。

△ 小綠把著火的鈔票丟地上。

　　小綠：是你説我有事就來找你的。

△ 父子兩人對視，無言。

△ 小綠刻意撞了父親肩膀，走了出去。

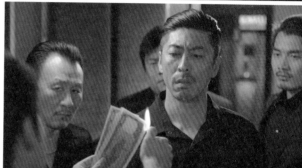

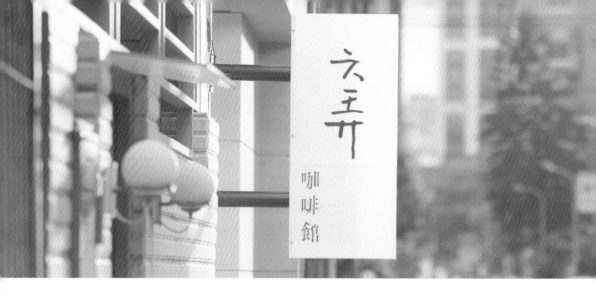

場：98	時：日	景：六弄咖啡館
人：老闆、梁小姐，梁小姐男友，服務生三到四人		

△ 咖啡館生意還算不錯，坐了六成滿。

△ 老闆在吧台忙著煮咖啡，服務生來回忙碌。

△ 梁小姐和男友坐在靠窗的位置，兩人有說有笑。

△ 老闆看見梁小姐，微笑，點點頭。

　　老闆：歡迎，今天兩位要點什麼？

　　梁小姐：卡布其諾。

　　老闆：不要太甜。

　　梁小姐：兩杯。

△ 老闆開始煮咖啡。

　　男友：你們兩個認識喔？

　　梁小姐：嗯，他是個很有故事的朋友。

　　男友：什麼故事？

　　梁小姐：一個跟遠距離有關的故事……

△ 老闆看著梁小姐和男友，微笑。

△ 最後一個鏡頭，慢慢地往牆邊的展示架推軌前進，架上有一張二十年前的照片：小綠、心蕊、阿智、心怡，青春的笑容，永遠不變。

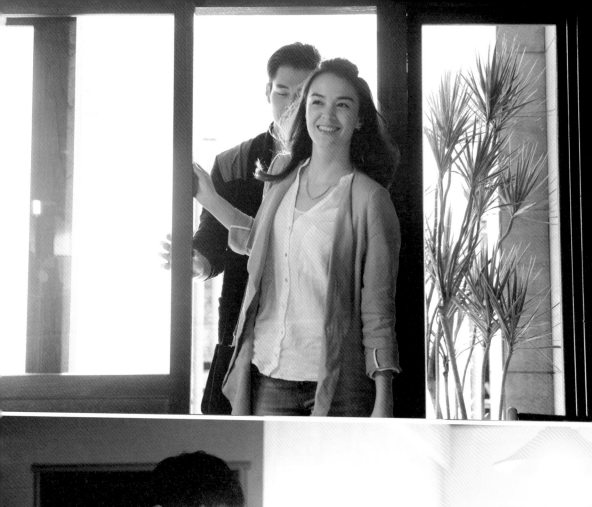

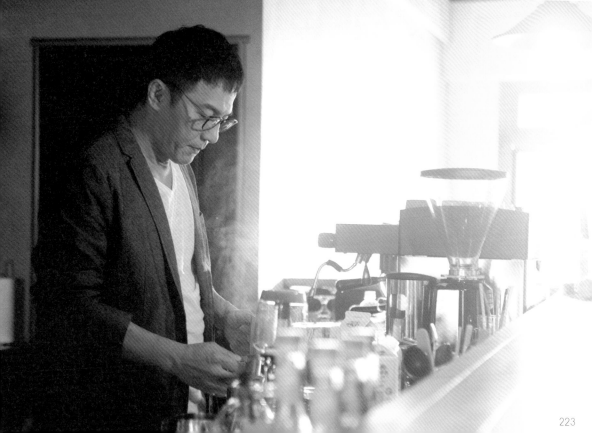

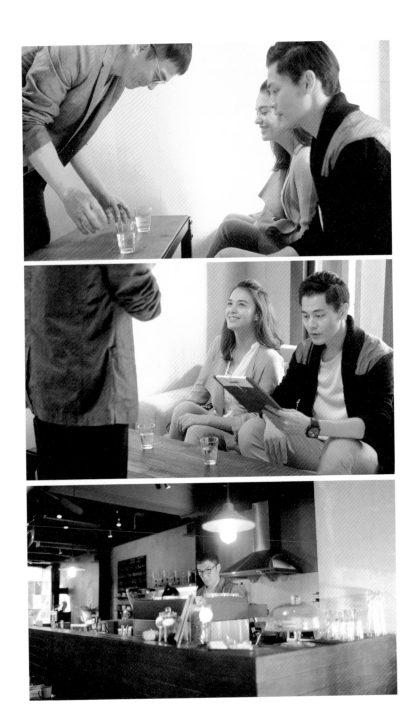

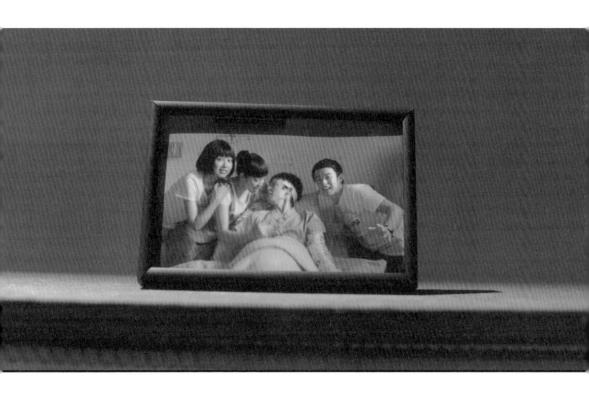

你不知道的

六弄咖啡館

AT CAFE 6

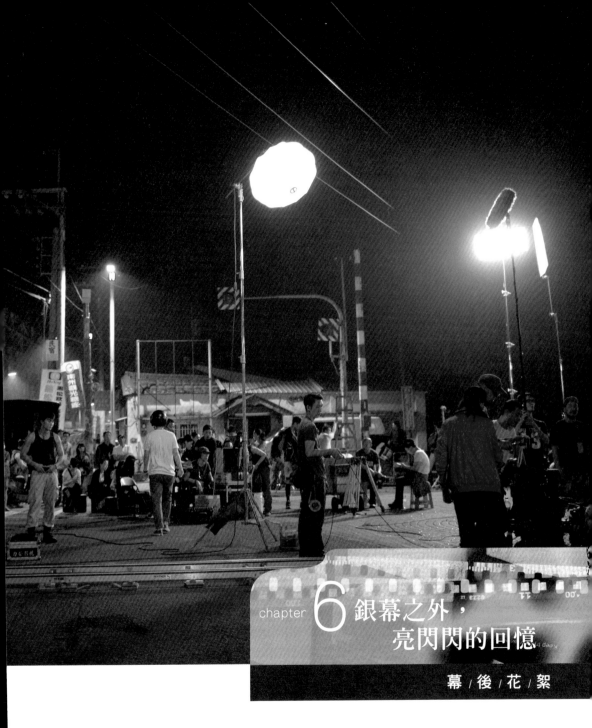

chapter 6 銀幕之外，
亮閃閃的回憶

幕 / 後 / 花 / 絮

這1920小時之間的分分秒秒像一首神曲般在我腦海裡迴盪；
我不該自戀的，但這其中每一幅畫面都是經典，都是故事，
都是《六弄咖啡館》電影劇組的心血，是你我都曾經擁有的青春。

從2015年2月24日開拍，2015年5月14日殺青，總計八十天的工作日，歷時1920小時，等於115200分鐘，6912000秒；如果這整個過程全程記錄轉播的話，每秒24格，總計會有165888000畫格。我不是要強調我數學很好，而是要提醒自己不要忘記：如果人生就是一部電影，那麼這165888000畫格中的每一格都是我該珍惜的，真的，拍電影就像初戀一樣甜美，一樣令人心動和心痛；就像生命與死亡一樣令人思索、令人焦慮及迷惘。不知道是第幾次強調了，拍電影應該是世界上最快樂也是最難過的事，我經歷過了，實在是又痛又快，又苦又爽。

因為又苦又爽，所以一言難盡，因為一言難盡，所以我從一個話不多的小說寫手變成一個話很多的電影導演；真的，我從來沒有就自己的小說作品說過那麼多話，解釋那麼多細節和轉折，一切都是因為第一次，我懷著興奮和靦腆的心情，想要和你分享我的電影初戀。

電影和小說的另一個不同是電影有畫面，真實的、有圖有真相的畫面，所以在這165888000畫格中，有許多畫面被保存下來。細細地翻閱這些照片，無論是六弄之內或六弄之外，這1920小時之間的分分秒秒像一首神曲般在我腦海裡迴盪；我不該自戀的，但這其中每一幅畫面都是經典，都是故事，都是《六弄咖啡館》電影劇組的心血，是你我曾經擁有的青春；該感謝的、該懊悔的、該搞笑的、該思索的，一切的一切，都被這些影像凝結在六弄時空中。總之，能說的太多，該說的也太多，所以，雖然電影即將上映，故事還沒結束，我還是變回原本話不多的我，就讓畫面來說故事吧！

臺灣話將拍電影說成「打電影」真是意蘊深長，電影不單是要使力狠打，更要用心修練；遠離娛樂的光環，拋開市場的雜音，打電影三個字不斷地提醒愛電影的人：莫忘初心。

電影工作人員個個都是高手，可以上山下海，可以飛簷走壁，沒有不能面對的狀況、沒有不能解決的問題，如果電影是個江湖，不要輕忽任何一位工作人員，因為快意恩仇、神乎其技的高手們，往往就在你身邊。

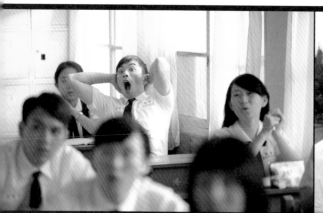

同學們，辛苦了，我知道你們都很會演，這樣的誇張就是我要的，可惜放在鏡頭的角落可能會被觀眾忽略。在此特意放大，以示留念。

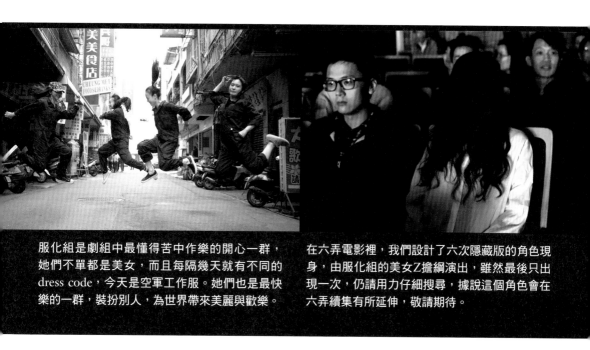

服化組是劇組中最懂得苦中作樂的開心一群，她們不單都是美女，而且每隔幾天就有不同的 dress code，今天是空軍工作服。她們也是最快樂的一群，裝扮別人，為世界帶來美麗與歡樂。

在六弄電影裡，我們設計了六次隱藏版的角色現身，由服化組的美女Z擔綱演出，雖然最後只出現一次，仍請用力仔細搜尋，據說這個角色會在六弄續集有所延伸，敬請期待。

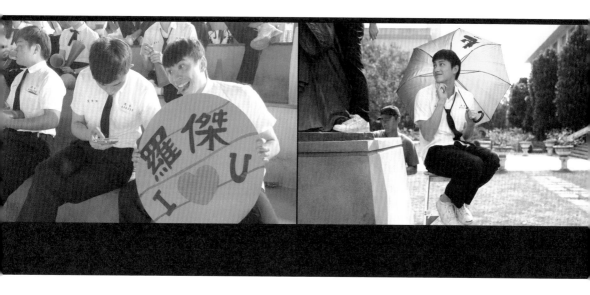

為了銀幕上一個零點幾秒的畫面，要花多少人力與時間的準備與付出。

在一部電影中，美術組的辛勞和創意處處可見，只是往往被忽略，真希望可以多拍600個特寫來呈現他們的細膩與執著。

贛林的老師，對不起，不是我，是那些該死的編劇幹的。

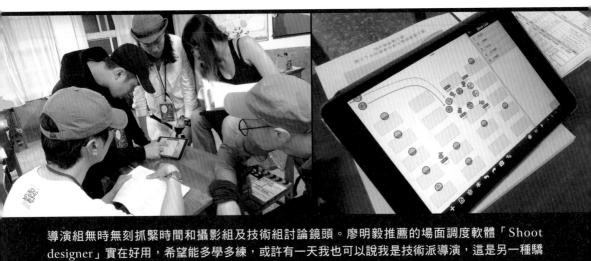

導演組無時無刻抓緊時間和攝影組及技術組討論鏡頭。廖明毅推薦的場面調度軟體「Shoot designer」實在好用，希望能多學多練，或許有一天我也可以說我是技術派導演，這是另一種驕傲。

從傍晚到日出，從白天到黑夜，電影就是人和時光的對話，感謝所有工作人員的辛勞，我們一起走過六弄，感謝你們的專業，讓電影成為所有的可能，感謝！

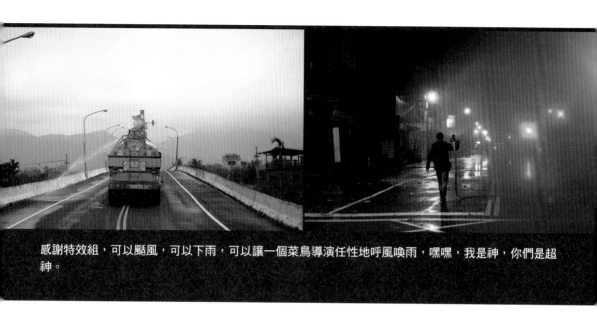

感謝特效組，可以颱風，可以下雨，可以讓一個菜鳥導演任性地呼風喚雨，嘿嘿，我是神，你們是超神。

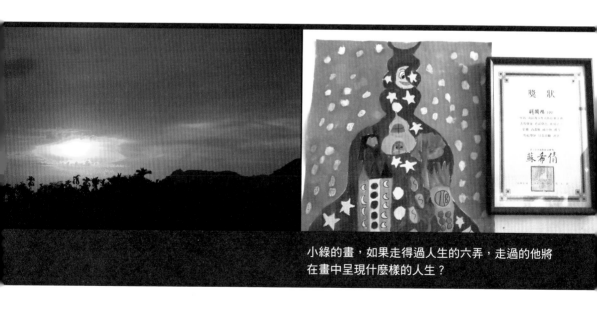

小綠的畫，如果走得過人生的六弄，走過的他將在畫中呈現什麼樣的人生？

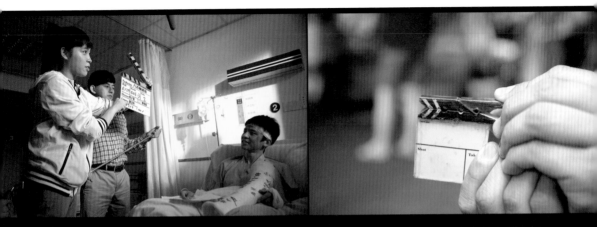

為什麼大家都喜歡打板？因為這是電影劇組中最純粹又最有成就感的工作吧，下次如果有機會拍電影，我想換換角色，當個打板人，哪位導演願意給機會，請臉書聯繫。

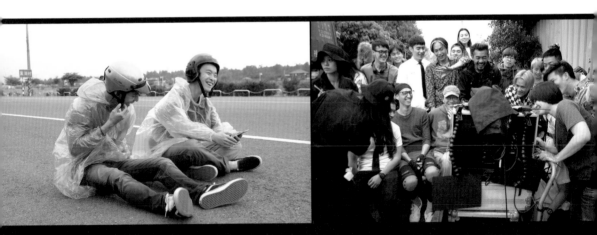

再怎麼辛苦，再怎麼痛，我們是一群在故事之中和故事之後的人，只要導演一喊卡，我們都不會忘記要開心大笑。呵呵，不能再說了，不然有人又要哭哭了。

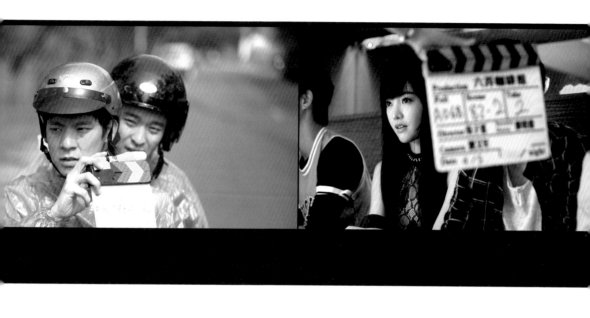

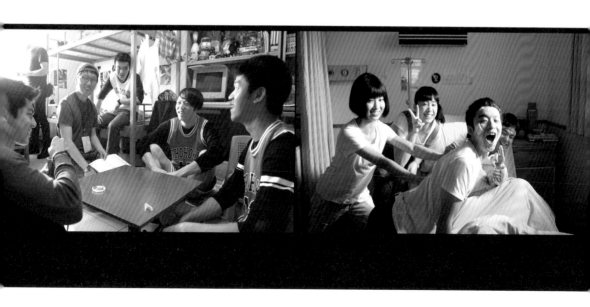

電影即將上映，我還在六弄裡。
為了紀念自己走進了這一場電影人生，我選了一張拍攝過程中留下
的照片，送給自己。

複雜難理、枝節交錯、層層累積的情緒總是綁住你嗎？

突然忘了快樂怎麼尋找？

這張照片就像人生一樣，人事物啊繞來繞去的，

繞了別人的來，也把自己的繞給別人了，

怎麼能不複雜呢？怎麼能不煩惱呢？

如果把這些看穿的話，

瞧瞧，後面是一大片寬廣的天空啊！

國家圖書館出版品預行編目資料

你不知道的六弄咖啡館／吳子雲著. ——初
版. ——臺北市：商周出版：家庭傳媒城邦
分公司發行, 2016 · 07
面； 公分. --

　ISBN 978-986-477-053-3（平裝）

1.電影片
987.83　　　　　　　　　　105010564

你不知道的六弄咖啡館

作　　　者／吳子雲
文 字 協 力／鄭十八
電影素材提供／華視娛樂投資集團股份有限公司
企畫選書人／楊如玉
責 任 編 輯／楊如玉

版　　　權／翁靜如、黃淑敏
行 銷 業 務／李衍逸、黃崇華
總 經 理／彭之琬
發 行 人／何飛鵬
法 律 顧 問／台英國際商務法律事務所 羅明通律師
出　　　版／商周出版
　　　　　　城邦文化事業股份有限公司
　　　　　　台北市中山區民生東路二段141號4樓
　　　　　　電話：(02) 2500-7008　傳真：(02) 2500-7759
　　　　　　E-mail：bwp.service@cite.com.tw
發　　　行／英屬蓋曼群島商家庭傳媒股份有限公司城邦分公司
　　　　　　台北市中山區民生東路二段141號2樓
　　　　　　書虫客服服務專線：02-25007718 · 02-25007719
　　　　　　服務時間：週一至週五09:30-12:00 · 13:30-17:00
　　　　　　24小時傳真服務：02-25001990 · 02-25001991
　　　　　　郵撥帳號：19863813　　戶名：書虫股份有限公司
　　　　　　讀者服務信箱E-mail：service@readingclub.com.tw
　　　　　　城邦讀書花園：www.cite.com.tw
香港發行所／城邦（香港）出版集團有限公司
　　　　　　香港灣仔駱克道193號東超商業中心1樓 E-mail:hkcite@biznetvigator.com
　　　　　　電話：(852) 25086231　傳真：(852) 25789337
馬新發行所／城邦（馬新）出版集團【Cite (M) Sdn. Bhd.】
　　　　　　41, Jalan Radin Anum, Bandar Baru Sri Petaling,
　　　　　　57000 Kuala Lumpur, Malaysia.
　　　　　　Tel: (603) 90578822 Fax:(603) 90576622
　　　　　　email:cite@cite.com.my

封 面 設 計／黃聖文
排　　　版／豐禾設計
印　　　刷／高典印刷有限公司
經 銷 商／聯合發行股份有限公司
　　　　　　地址：新北市新店區寶橋路235巷6弄6號2樓
　　　　　　電話：(02) 29178022　傳真：(02) 29110053

2016年7月12日初版　　　　　　　　Printed in Taiwan
定價360元
著作權所有，翻印必究　ISBN 978-986-477-053-3

城邦讀書花園
www.cite.com.tw